Der Wiener Prater

Der Wiener Prater
Ein Ort für alle

Werner Michael Schwarz
Susanne Winkler

wien
Museum

Birkhäuser
Basel

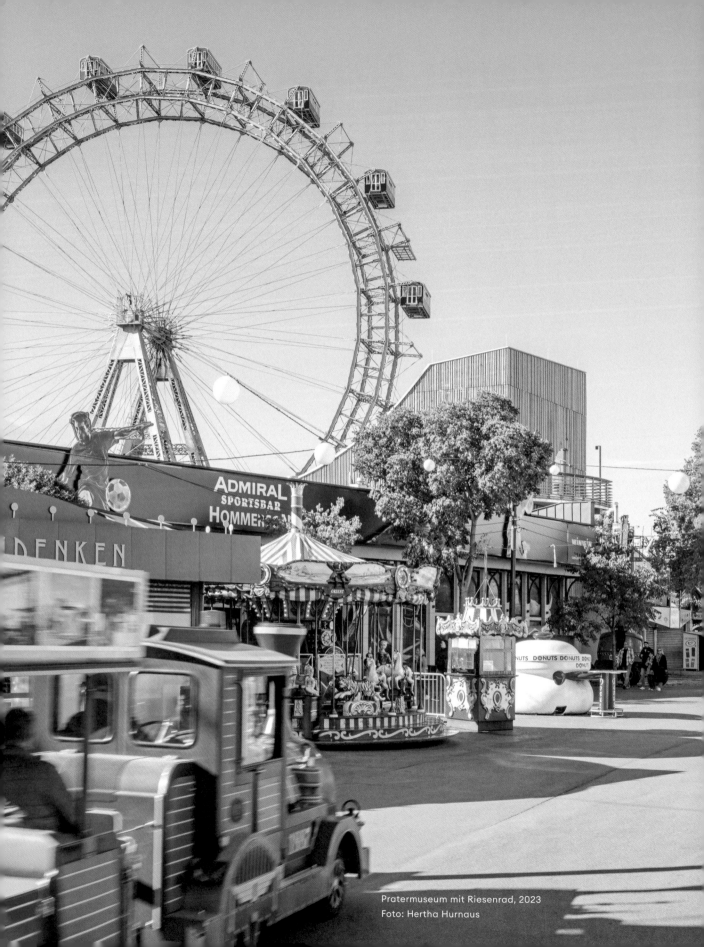

Pratermuseum mit Riesenrad, 2023
Foto: Hertha Hurnaus

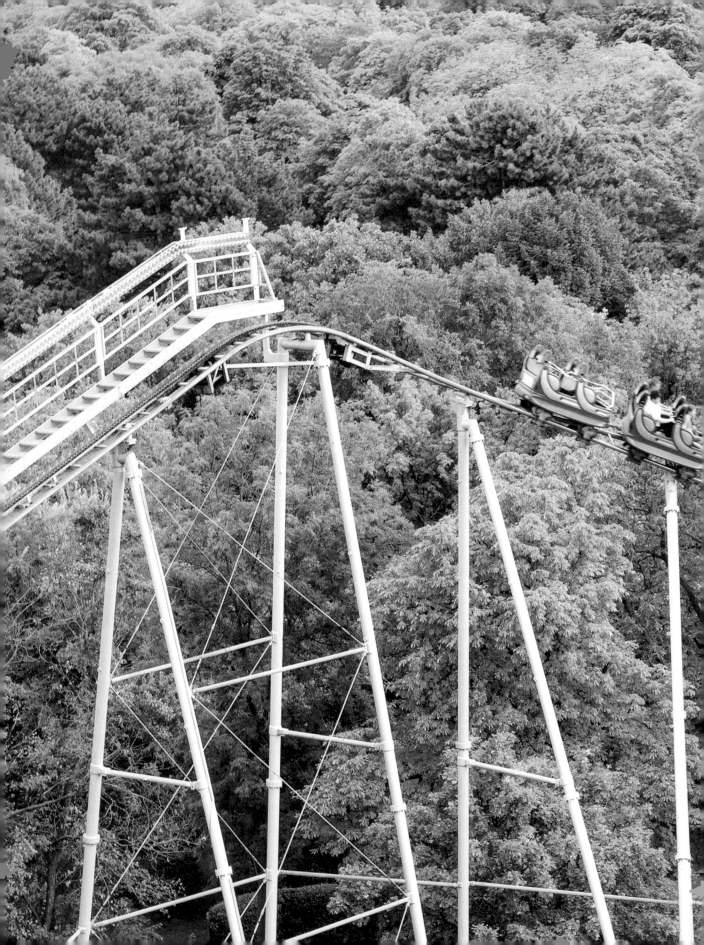

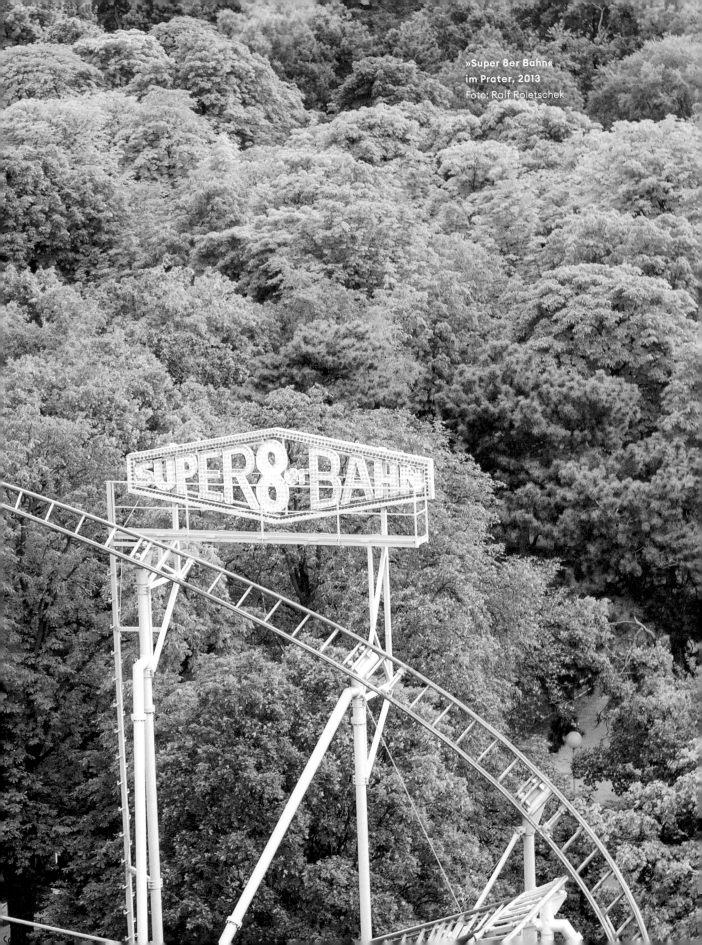

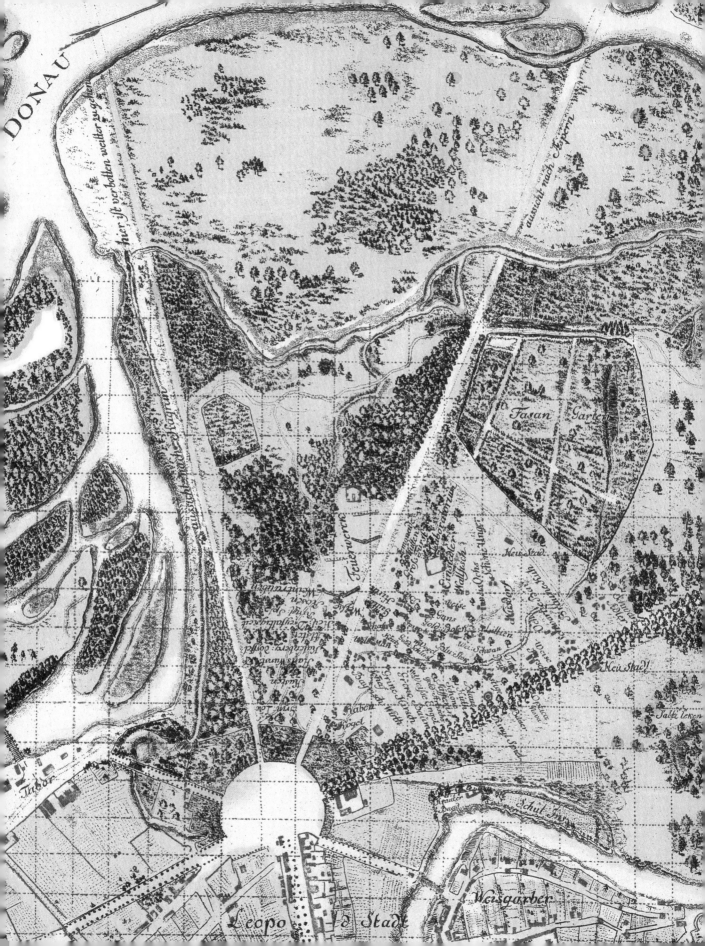

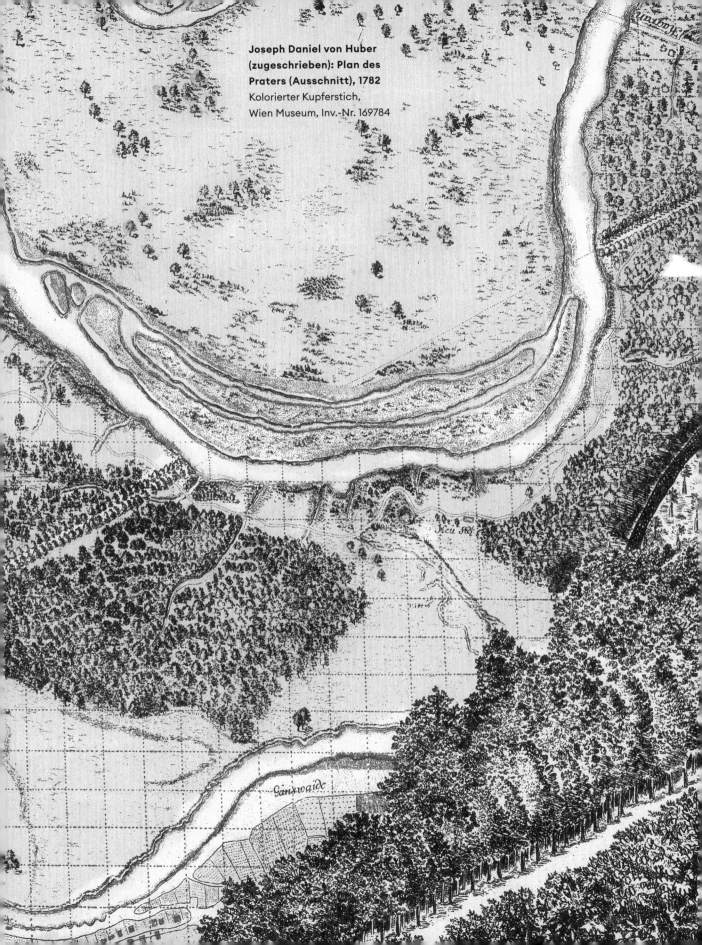

Joseph Daniel von Huber
(zugeschrieben): Plan des
Praters (Ausschnitt), 1782
Kolorierter Kupferstich,
Wien Museum, Inv.-Nr. 169784

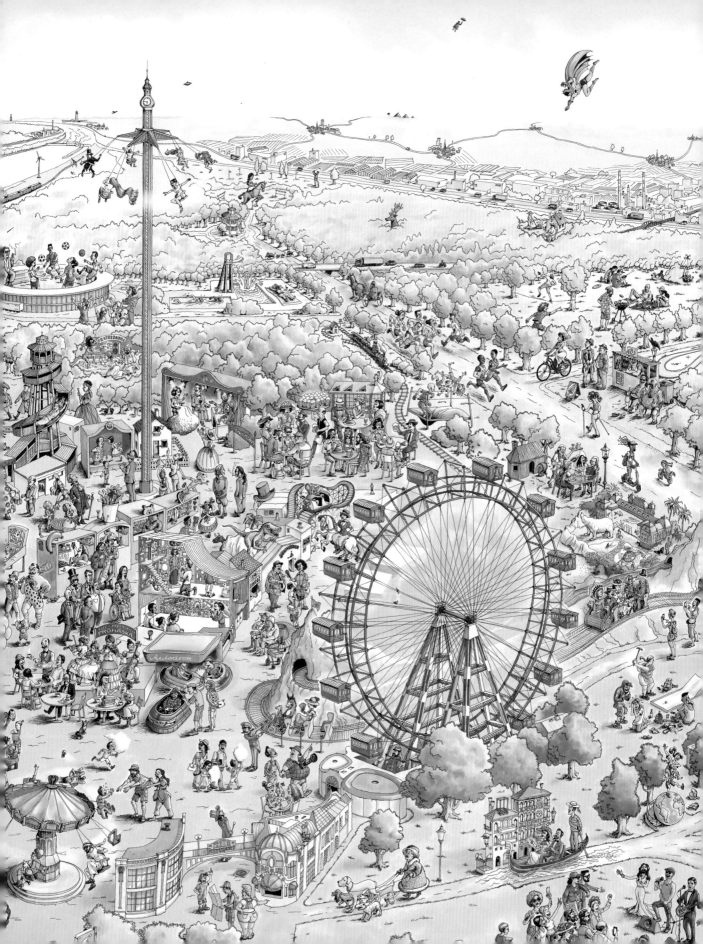

Was ist der Prater?

»Wenige Hauptstädte in der Welt dürften so ein Ding aufzuweisen haben wie wir unseren Prater. Ist es ein Park? ›Nein.‹ Ist es eine Wiese? ›Nein.‹ Ist es ein Garten? ›Nein.‹ Ein Wald? ›Nein.‹ Eine Lustanstalt? ›Nein.‹ Was denn? ›Alles dies zusammengenommen.‹«

Diese Vielfalt der Formen und Nutzungen, wie sie der Schriftsteller Adalbert Stifter 1844 beschrieben hat, trifft auf das circa sechs Quadratkilometer große Gebiet zwischen Donau und Donaukanal auch heute noch zu. Der Wiener Prater ist vieles: Vergnügungs- und Erholungspark, Naturlandschaft, Freiraum oder Sportplatz.

Seine Öffnung im Jahr 1766 durch Kaiser Joseph II. bedeutete für Wien einen revolutionären Schritt und den Beginn einer neuen Zeit. Von nun an stand das über Jahrhunderte der Allgemeinheit nicht zugängliche kaiserliche Jagdgebiet »jedermann«, sprich allen, offen: für Spaziergänge auf den Wiesen und in den Alleen, zum Essen und Trinken, für Tanz und Spiel in den bald zahlreichen Gaststätten, für Musik und Theater auf einfachen Bretterbühnen und in vornehmen Kaffeehäusern. Kaiser Joseph II. intendierte mit diesem Schritt tiefgreifende gesellschaftliche Veränderungen. Im Geist der Aufklärung kam dem Prater die Rolle eines sozialen Experimentierfelds zu, wo die traditionelle ständisch-religiöse Ordnung überwunden werden sollte. »Freizeit« wurde erstmals als eigenständiger Zeitraum zur individuellen Erholung anerkannt und von den kirchlichen Feiertagsvorschriften losgelöst. Nützlichkeitsvorstellungen spielten dabei eine wichtige Rolle. Die Produktivität sollte gesteigert und der Staat unter den europäischen Großmächten konkurrenzfähiger werden. Nach den Plänen des Monarchen sollte der Prater die Begegnung der verschiedenen sozialen Schichten stimulieren und insbesondere der Aristokratie bürgerliches Denken näherbringen. Über zwei Jahrhunderte war der Prater für Wien der wichtigste Ort für Innovationen und Experimente, ein Labor sozusagen. Fast alle technischen, sozialen und kulturellen Neuerungen wurden hier erstmals einem breiten Publikum vorgestellt: von optischen Apparaturen bis zu spektakulären Ingenieursleistungen wie beim Bau der Rotunde oder des Riesenrads, vom Ballonflug bis zur *Reise zum Mond*, vom Innenleben des menschlichen Körpers in anatomischen Museen bis zum modernen Körpersport, Fußball, Radfahren oder Tennis, vom Blumenkorso der vornehmen Gesellschaft bis zum ersten Maiaufmarsch der Arbeiterschaft.

Für die meisten Wiener:innen war der Prater das Fenster zur großen Welt. Panoramen, Dioramen, Zimmerreisen oder Grottenbahnen zeigten Bilder fremder Städte und Länder. Zoos, Menagerien und Zirkusse brachten wilde und exotische Tiere nach Wien.

Im Prater wurden vergnüglich, belehrend, spektakulär, spöttisch und verklärend die großen Fragen des modernen Lebens angesprochen: das ideale menschliche Zusammenleben, der Umgang mit Natur, den Tieren, mit Technik und Wissenschaft, die politische Macht und Ordnung der Welt, der menschliche Körper, die Vorstellungen von Schönheit und gutem Leben.

Prater-Panoramabild 2024 von Olaf Osten (Ausschnitt)
Das Prater-Panoramabild des Künstlers Olaf Osten im Pratermuseum erzählt auf einer Fläche von fast hundert Quadratmetern aus der beinahe 260-jährigen Geschichte des vielfältigen Erholungs- und Vergnügungsgeländes.

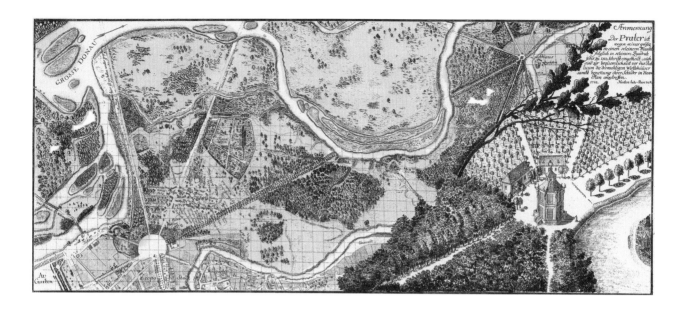

Joseph Daniel von Huber (zugeschrieben):
Plan des Praters, 1782
Kolorierter Kupferstich, Wien Museum, Inv.-Nr. 169784

Der erste Praterplan nach der Öffnung 1766 durch Kaiser
Joseph II. zeigt im Süden einen Donauarm, den späteren
Donaukanal, im Norden und Osten das mäandrierende
Flussbett des Hauptstroms. Im Bild links unten ist der
Praterstern eingezeichnet, auf den sternförmig sieben
Alleen zuliefen, die mit ihrer Symmetrie und Geradlinig-
keit dem aufgeklärten Stadtideal entsprachen. Die direkte
Verlängerung der Prater Hauptallee führte in den kaiser-
lichen Augarten und zum Lustschloss Kaiser Josephs II.
(links unten). Nördlich und westlich des Pratersterns sind
die Feuerwerkswiese und die ca. 50 Hütten des Wurstel-
praters eingezeichnet. Rechts im Bild ist das kaiserliche
Lusthaus hervorgehoben, das mit der Hauptallee bereits
Mitte des 16. Jahrhunderts angelegt worden war.

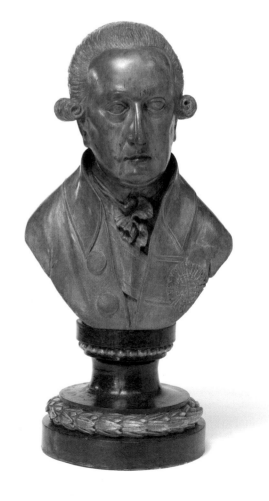

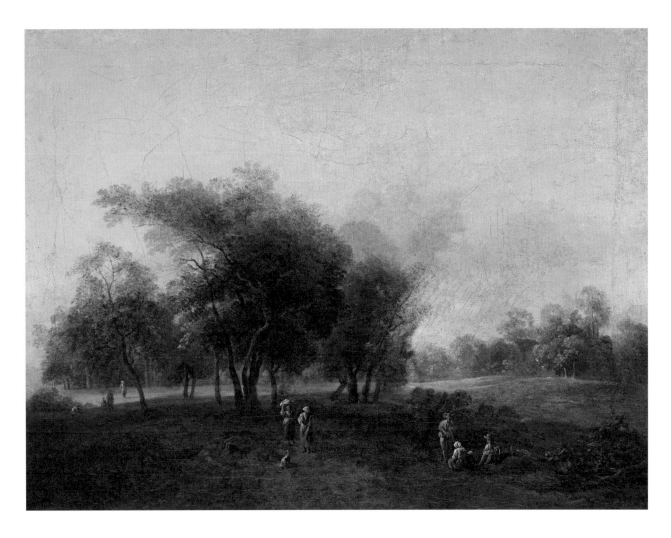

Jakob Matthias Schmutzer:
Partie in den Wiener Praterauen,
ca. 1790
Ölgemälde, Wien Museum,
Inv.-Nr. 94354
Das Gemälde zählt zu den frühen
Praterdarstellungen in der Malerei.
Mit der in der Aufklärung wurzelnden
Praxis des Zeichnens in der freien
Natur an den Kunstakademien wuchs
das Interesse an der Praterlandschaft
in Wien. Jakob Matthias Schmutzer,
der Maler der Praterauen, führte
diese neue Lehrmethode in der 1763
gegründeten Kupferstechakademie ein.

Büste Josephs II., 2. H. 18. Jahrhundert
Holz, Wien Museum, Inv.-Nr. 134092
Kaiser Joseph II. (1741–1790) aus der Dynastie der
Habsburger war ein wichtiger Repräsentant des aufge-
klärten Absolutismus in Europa. Er schränkte die Macht
der katholischen Kirche ein, tolerierte die Religionsaus-
übung von Juden und Jüdinnen sowie Protestant:innen
und betrieb eine für die Zeit fortschrittliche Wirtschafts-,
Justiz- und Sozialpolitik (Liberalisierung des Gewerbe-
rechts, Abschaffung der Todesstrafe, Aufhebung der
Leibeigenschaft der Bauern). Bei der Öffnung des Praters
spielten auch Nützlichkeitsüberlegungen eine große Rolle.

Riesenrad im Bau, 1897
Foto: unbekannt
Wien Museum, Inv.-Nr. 175016

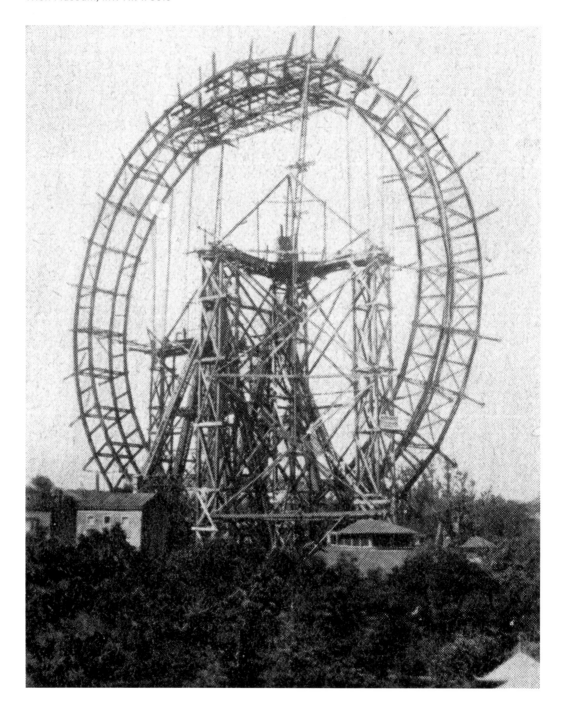

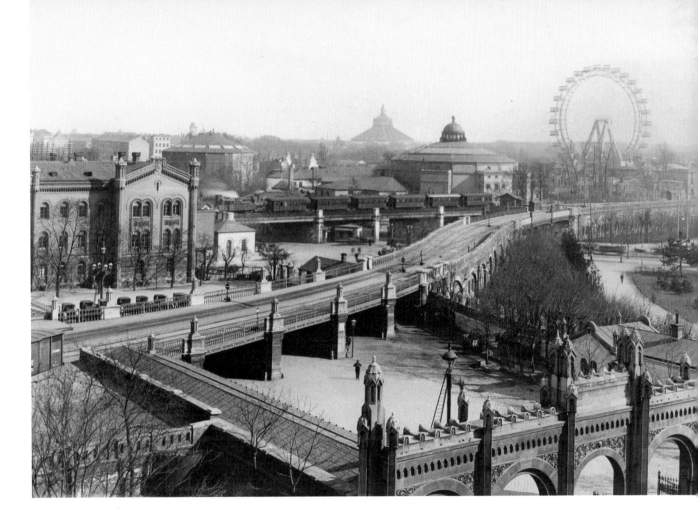

**Blick über das Dach des
Nordbahnhofes, nach 1897**
Foto: Bruno Reiffenstein (?)
Wien Museum, Inv.-Nr. 44360

In der oberen Bildmitte das Gebäude
des *Circus Busch*, links das Gebäude
des ehemaligen *Circus Carré*, im
Hintergrund die Rotunde, rechts
das Riesenrad.

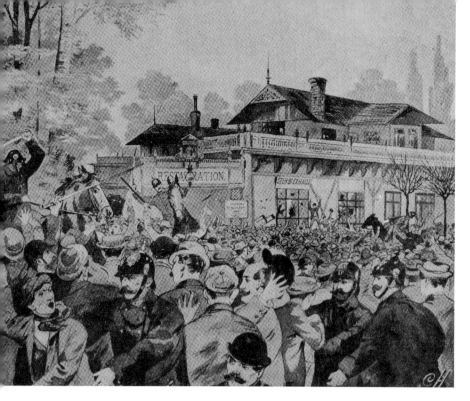

In Anlehnung an die bürgerlichen
und aristokratischen Frühlingsfeste
im Prater beanspruchte auch die
Arbeiterbewegung diesen Ort für
sich. Der erste 1.-Mai-Aufmarsch fand
1890 statt. Die von den Behörden
unterdrückten, um den Arzt Viktor
Adler organisierten sozialistischen
Arbeiter:innen durften erst nach
zähen Verhandlungen gemeinsam
in den Prater wandern. Als politi-
sche Manifestation wurde in ver-
schiedenen Gasthäusern gleichzeitig
das *Lied der Arbeit* angestimmt.
1896 kam es vor dem Gasthaus
Swoboda zu Unruhen, nachdem die
Arbeiter:innen hier für unerwünscht
erklärt worden waren.

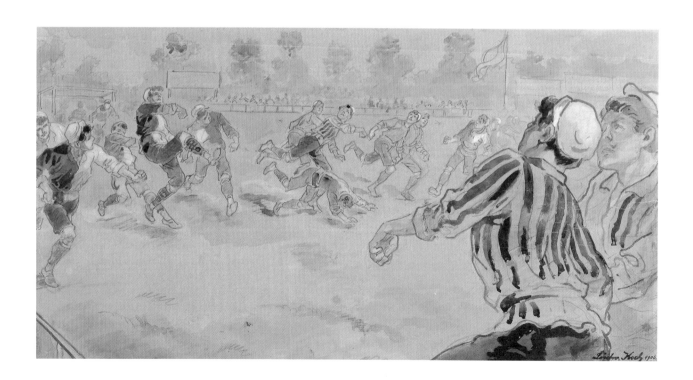

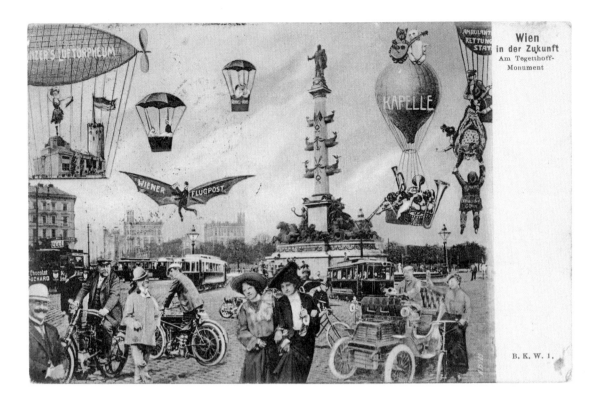

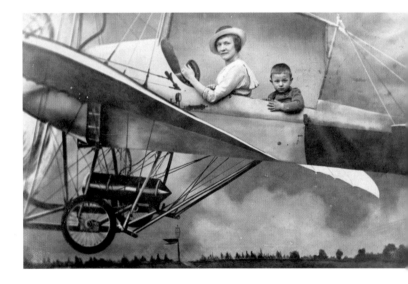

**Ludwig Koch: Fußballspiel der
»Cricketer« im Prater, 1906**
Gouache, Wien Museum,
Inv.-Nr. 77607

Der moderne Fußballsport in Wien
geht auf hier lebende Briten zurück.
Fast auf den Tag genau kam es im
August 1894 in Wien zur Gründung
von zwei Vereinen, den ersten in
Österreich. Am 22. August wurde
der First Vienna Football Club,
am 23. August der Vienna Cricket
and Football Club gegründet. Die
Vienna, von den Landschaftsgärtnern
des Baron Nathaniel Mayer Anselm
Rothschild gegründet, spielte auf der
Hohen Warte, die Cricketer in ihren
blauen Dressen auf den Praterwiesen,
wo die neue Sportart rasch populär
wurde. »Wildes Fußballspielen«, das
Spielen ohne Erlaubnis der Prater-
behörden, war zwar verboten, aber
nur schwer zu verhindern.

**Ansichtskarte Lichtdruck:
»Wien in der Zukunft«, 1907**
Verlag Brüder Kohn KG
Wien Museum, Inv.-Nr. 313247

**Ansichtskarte aus dem Schnell-
fotografen-Atelier von Emma Willardt:
Eine Frau und ein Bub in einer Flugzeug-
attrappe, um 1910**
Alexander Schatek (Pratertopothek),
ID 0093653

Otto Rudolf Schatz: »Autodrom«, 1929
Aquarell, Wien Museum,
Inv.-Nr. 249752

In einer Zeit, in der ein eigenes Auto
für die meisten Menschen noch
unerschwinglich war, konnte man
im Autodrom selbst einen elektrisch
betriebenen Wagen lenken. Das erste
Autodrom im Prater wurde 1926
errichtet. Der Maler und Grafiker
Otto Rudolf Schatz (1900–1961) wid-
mete sich in seiner Arbeit alltäglichen
und sozialen Themen und stand
politisch der Sozialdemokratie nahe.

Spiegelkabinett im Prater, 1957
Foto: Leo Jahn-Dietrichstein
Wien Museum, Inv.-Nr. 228314

Pin-up-Girl aus einer Schießbude, 1958
Hartfaserplatte, Elisabeth Brantusa

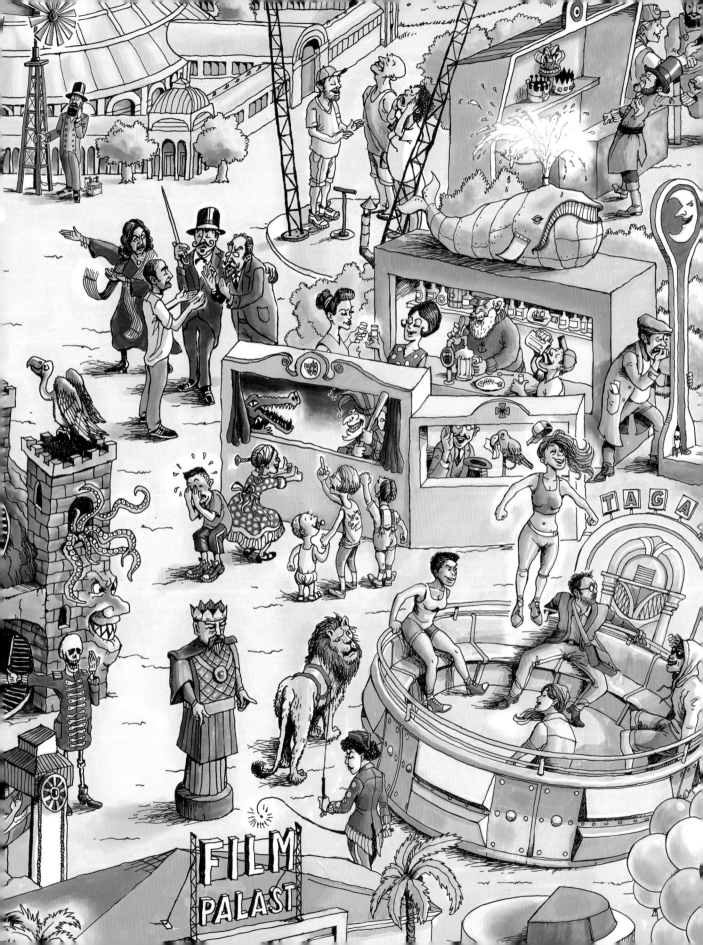

Warum Wurstelprater?

Bald nach der Öffnung des kaiserlichen Jagdgebiets siedelte sich im stadtnahen Teil des Praters das bis heute bestehende Vergnügungsviertel an, das spätestens in der ersten Hälfte des 19. Jahrhunderts »Wurstelprater« genannt wurde. Der Name leitet sich von der komischen, derben und vorlauten Figur des Hanswursts ab, die sich in Wien zum »Kasperl« weiterentwickelte und zum Star der zahlreichen Puppentheater (»Wursteltheater«) im Prater avancierte. Zu Kasperls Mit- und Gegenspieler:innen zählten und zählen das Krokodil, die Prinzessin, der Zauberer, die Großmutter, der Polizist oder der Räuber. Der Kasperl konnte lustig, kritisch, aber auch brutal sein. Zum dezidierten Liebling der Kinder wurde er erst im 20. Jahrhundert.

Mit dem starken Wachstum der Städte im 18. Jahrhundert wurden in ganz Europa, in London, Berlin, Paris oder Wien, höfische Jagdgebiete und Gärten zur Erholung für die Allgemeinheit geöffnet.

Gaststätten, Kaffeehäuser und Erfrischungsbuden folgten, ebenso Belustigungen und Attraktionen wie Ringelspiele, Schaukeln, Kegelbahnen, Zirkusse, Menagerien oder Panoramen.

Als moderne Vergnügungsparks erreichten diese Orte um 1900 ihre größte Bedeutung. Die neue industrielle Arbeitswelt und das moderne Großstadtleben mit ihren harten Bedingungen und die unbarmherzige Disziplin förderten Gegenorte, die vom Alltag ablenkten und schnelles Glück versprachen. Technische Attraktionen, die oft aus den USA kamen, wie Riesenräder, Hochschau- oder Achterbahnen, boten neuartige körperliche Erlebnisse und führten in künstliche Erfahrungswelten. Der steigende Wohlstand in den westlichen Ländern nach dem Zweiten Weltkrieg, das Auto, das Fernsehen oder Reisen brachten diese Vergnügungsparks weltweit in die Krise.

Im Wiener Prater gingen die Uhren etwas anders. Länger als anderswo behaupteten sich inmitten der neuen Technik traditionelle Vergnügungen und Schaustellungen, einfache Wirtshäuser und Biergärten, aber auch Stätten mit respektabler künstlerischer und musikalischer Qualität. Wie kaum ein anderer Vergnügungspark anderswo hat sich der Wurstelprater in die Identität der Stadt tief eingeprägt.

Prater-Panoramabild 2024 von Olaf Osten (Ausschnitt)
Der Ingenieur Josef Friedländer (oben links) zeigte 1883 auf der *Internationalen Elektrischen Ausstellung* erstmals ein Windrad zur Stromerzeugung. Die Architekt:innen Zaha Hadid (Wirtschaftsuniversität), Carl von Hasenauer (Weltausstellung 1873), Otto Wagner (feierte gerne im Prater) und Michael Wallraff (Pratermuseum) sind ins Gespräch vertieft. Im berühmten Kasperltheater der Barbara Fux haut Kasperl das böse Krokodil. Der Walfisch auf dem Dach des gleichnamigen Gasthauses befindet sich heute im Wien Museum am Karlsplatz. In der Praterattraktion *Tagada* fürchtet sich der Schauspieler und Regisseur Josef Hader, der 2017 im Prater den Film *Wilde Maus* drehte. Die im 19. Jahrhundert berühmte und im Prater groß gewordene Dompteuse Miss Senide führt ihren Lieblingslöwen spazieren.

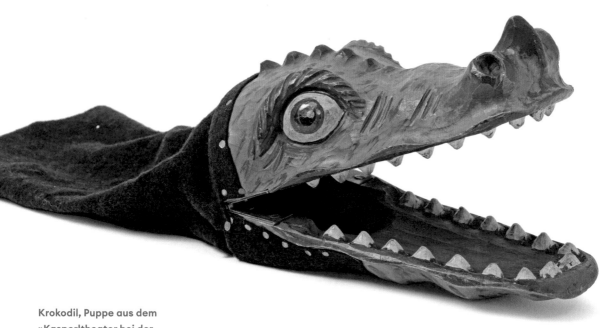

**Krokodil, Puppe aus dem
»Kasperltheater bei der
Walfischgrottenbahn«, um 1890**
Wien Museum, Inv.-Nr. 125356/2

**Watschenmannfigur aus dem Besitz des
Malers Egon Schiele, ca. 1890er Jahre**
Holz, Wien Museum, Inv.-Nr. 142466

**Kasperltheater aus dem Besitz des
Malers Egon Schiele, 1890er Jahre**
Holz, Wien Museum, Inv.-Nr. 142780

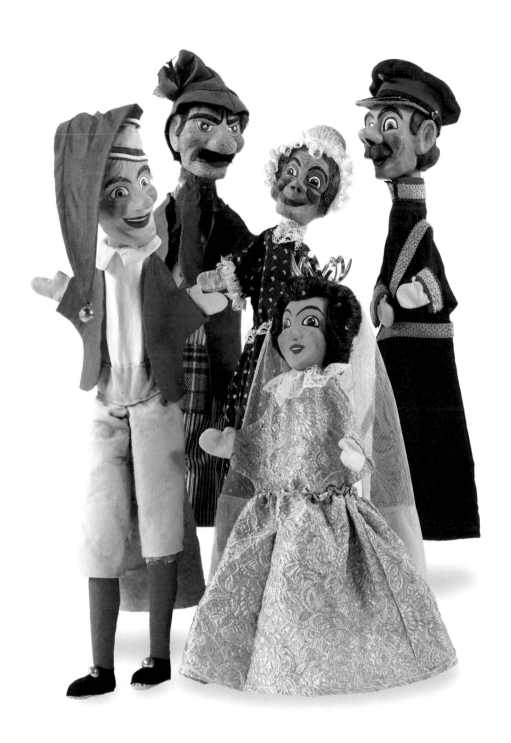

**Gerd und Lisl Hoss: Puppen
(Kasperl, Räuber, Großmutter, Prinzessin
und Gendarm) aus dem Kasperltheater
»Der sprechende Wiener Kasperl«, um 1948**
Wien Museum, Inv.-Nr. 305696, 305704,
305699, 306701, 305706

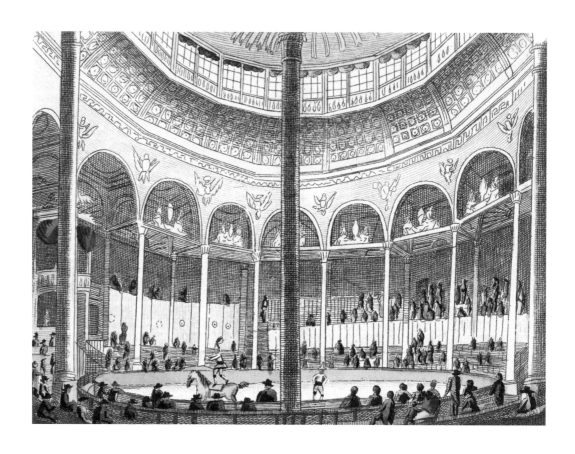

**Circus de Bach oder
Circus Gymnasticus, ca. 1812**
Kolorierter Kupferstich, Verlag
Artaria & Co., Wien Museum,
Inv.-Nr. 105584

In Zirkussen in der Zeit um 1800
wurden vor allem Reitkünste vor-
geführt. 1808 ließ der im heutigen
Lettland geborene Kunstreiter
Christoph de Bach im Prater den
Circus Gymnasticus, ein hölzernes
Rundgebäude, errichten. Es bot Platz
für 3.000 Besucher:innen und wurde
vom renommierten Wiener Archi-
tekten Joseph Kornhäusel entworfen.

**Kunstreiter im Circus de Bach
oder Circus Gymnasticus, ca. 1818**
Holzschnitt, Wien Museum,
Inv.-Nr. 120697

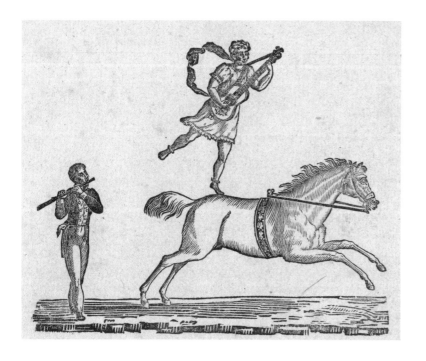

Jakob Alt: Panorama in der Prater Hauptallee, 1815
Aquarell, Wien Museum, Inv.-Nr. 15167

Im Prater wurden ab 1800 großflächige Panoramabilder
in eigens dafür errichteten hölzernen Rundgebäuden
gezeigt, die auf eine Erfindung des Engländers Robert
Barker (1739–1806) zurückgingen. Auf besonders
realistische Weise boten sie Ansichten von Städten und
Landschaften oder die Darstellung von bedeutenden
Ereignissen. 1801 ließ der Engländer William Barton das
Panoramagebäude in der Prater Hauptallee errichten, in
dem u. a. Stadtbilder von London, Wien, Prag, Paris oder
Sankt Petersburg gezeigt wurden. Panoramen waren
Teil einer neuen Kultur des Sehens und des Betrachtens
der Welt, wie sie auch in Dioramen, Zimmerreisen oder
später im Kino zum Ausdruck kam.

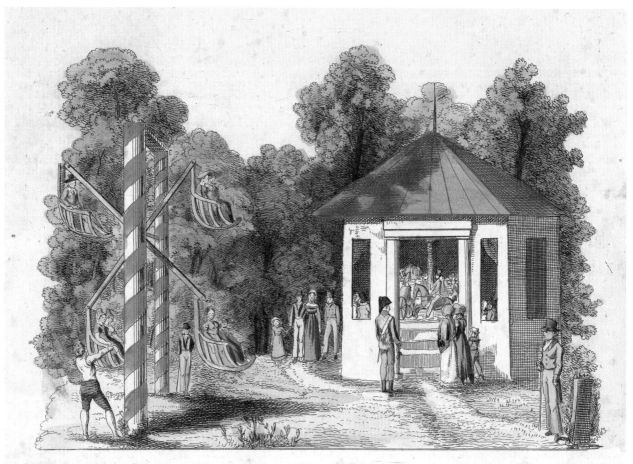

Wien bey J. Bermann.

Ringelspiel und Haspel
im Prater, um 1800
Kolorierter Kupferstich
Wien Museum, Inv.-Nr. 81546
Haspeln waren Riesenräder mit frei
schwebenden Sitzen, die nach ihrer
angeblichen Herkunft auch russische
Schaukeln genannt wurden.
Sie zählten neben Ringelspielen
und Schaukeln zu den frühesten
Vergnügungen im Prater.

»Gasthaus zum weißen Ochsen«
und »Gasthaus zum englischen
Reiter« aus der Fotoserie
»Der ›alte‹ Wiener Prater«, 1873
Foto: Michael Frankenstein
(Wiener Photographen-Assoziation)
Wien Museum, Inv.-Nr. 15205/8, 9
Der Wurstelprater wurde anlässlich
der Weltausstellung 1873 »reguliert«.
Die alten, oft sehr provisorischen
Gaststätten mussten Neubauten Platz
machen. Die Wiener Photographen-
Association, die mit der Dokumenta-
tion der Weltausstellung beauftragt
war, hielt die alten Bauwerke vor
ihrem Abbruch fest.

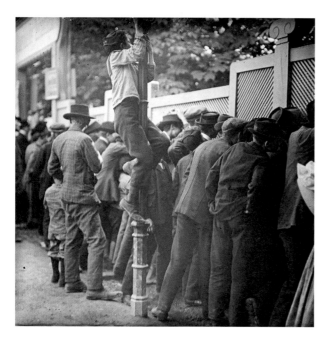

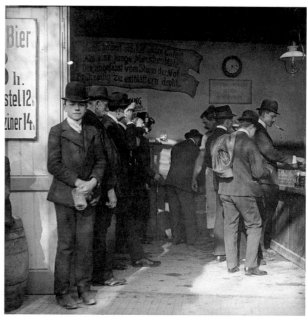

Zaungäste, ca. 1906
Foto: Emil Mayer
Wien Museum, Inv.-Nr. 111448/81

Der Wiener Jurist Emil Mayer
(1871–1938) war um 1900 einer
der bedeutendsten österreichischen
Amateurfotografen und Ehren-
mitglied in zahlreichen in- und
ausländischen Fotografenklubs.
Seine künstlerische Produktion ist
von meist unbemerkt fotografierten,
dokumentarischen Straßenbildern
und Typendarstellungen geprägt,
die er in der Wiener Innenstadt und
im Prater aufnahm. Legendär waren
seine u. a. in der Wiener Urania
gehaltenen Lichtbildvorträge über
den »Wurstelprater«.

Bierausschank im Prater, ca. 1906
Foto: Emil Mayer
Wien Museum, Inv.-Nr. 111448/72

Praterpublikum, ca. 1906
Foto: Emil Mayer
Wien Museum, Inv.-Nr. 111448/1

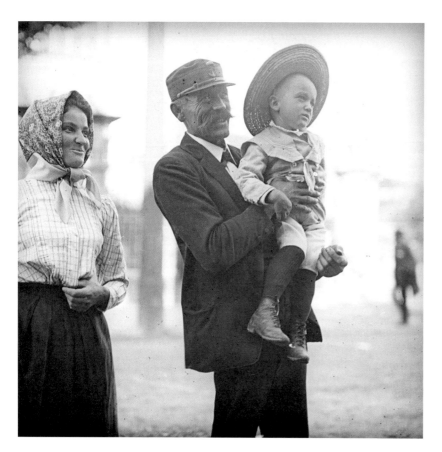

Kettenflieger, 1957
Foto: Leo Jahn-Dietrichstein
Wien Museum, Inv.-Nr. 228308

Kettenflieger im Prater, 1957
Foto: Leo Jahn-Dietrichstein
Wien Museum, Inv.-Nr. 228283

Schießstand im Wurstelprater, 1957
Foto: Franz Hubmann
Wien Museum, Inv.-Nr. MUSA
224/2000/0

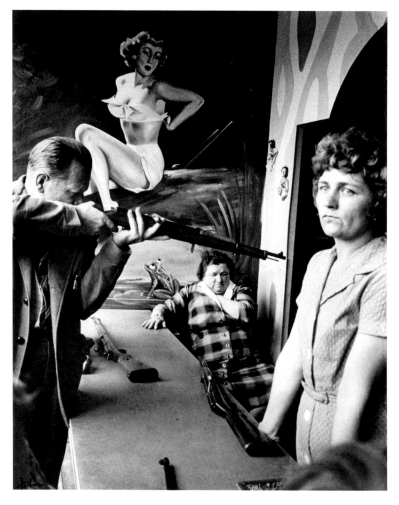

Würstelstand im Prater, um 1960
Foto: Leo Jahn-Dietrichstein
Wien Museum, Inv.-Nr. 228306

**Werbefigur für einen
Hotdog-Stand im Prater, 2020**
Foto: Tom Koch

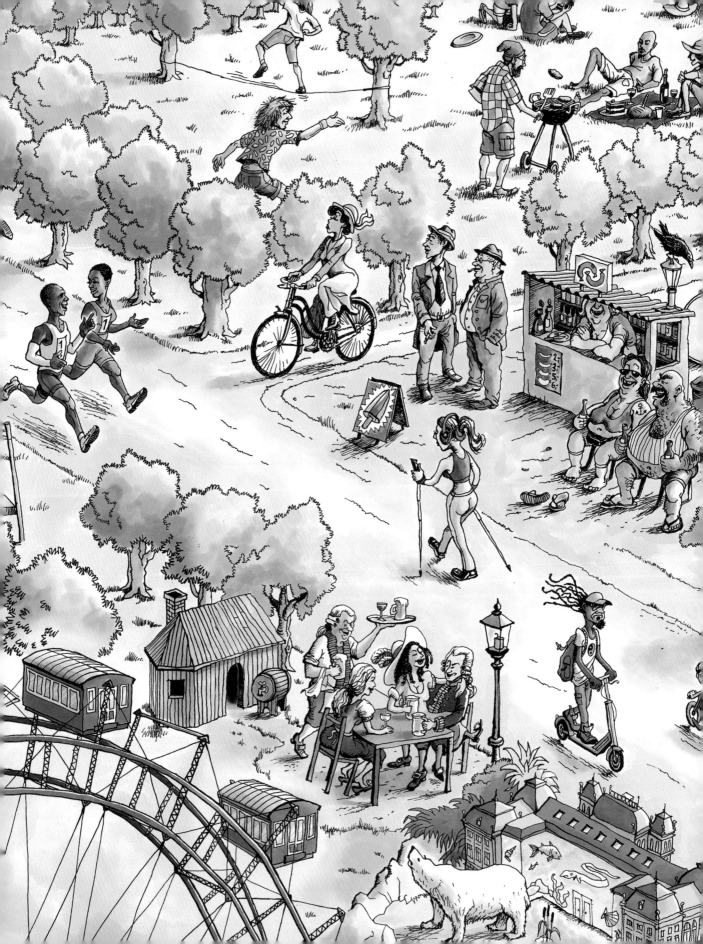

Ein Ort für alle

Der Wiener Prater war historisch ein sozial vielschichtiges Areal. Neben dem Wurstelprater mit den einfachen Gasthäusern, Vergnügungen und Attraktionen, die als Ort für alle gerade im multiethnischen Wien wichtige soziale Aufgaben erfüllten, war die mehr als vier Kilometer lange Hauptallee mit den Kaffeehäusern und Restaurants ein Ort der vornehmen Gesellschaft. Hof, Aristokratie und Großbürgertum nahmen an exklusiven Kutschenfahrten (»Praterkorso«) teil oder trafen sich auf den Pferderennbahnen in der Krieau oder der Freudenau.

In den literarischen Fantasien, in Texten Adalbert Stifters, Arthur Schnitzlers, Felix Saltens oder Stefan Zweigs, wurden die Möglichkeiten der Begegnung zwischen den verschiedenen Schichten zu tatsächlichen Berührungen, die von sozial ungleichen Liebespaaren, flüchtigen sexuellen Abenteuern oder dem Wunsch nach Teilhabe erzählen. Der Prater wurde so auch zum Brennpunkt krisenhafter Erfahrungen mit dem modernen Leben, in dem die Suche nach Glück oft unerfüllbar bleibt.

Prater-Panoramabild 2024 von Olaf Osten (Ausschnitt)
Auf der Prater Hauptallee läuft der Kenianer Eliud Kipchoge, der 2019 die Marathondistanz in weniger als zwei Stunden lief und einen neuen Weltrekord aufstellte. Wolfgang Amadeus Mozart und seine Frau Constanze feiern mit Freund:innen in einem der berühmten Kaffeehäuser an der Hauptallee. 1788 komponierte er den frechen Kanon *Gehn wir im Prater, gehen wir in d'Hetz*, was bis heute das beliebteste Motiv für einen Praterbesuch darstellt. Die Menschen erholen sich, betreiben Sport, grillen, machen ein Picknick oder schauen einfach nur den anderen zu.

Die Weitläufigkeit des Geländes, die in den abgelegenen Teilen noch weitgehend unberührte Natur und die Entfernung zur Stadt befeuerten die Idee vom Prater als einem Raum, der von staatlicher und gesellschaftlicher Kontrolle scheinbar frei war: einem Ort für selbstbestimmte Zusammenkünfte, neue, ungewohnte Betätigungen, heimliche Liebe, einer Zuflucht für Ausgestoßene, Schutzsuchende und Ganoven. Empirisch lassen sich diese Vorstellungen allerdings weniger eindeutig bestätigen. Im Gegenteil, der Prater, der bis 1918 im kaiserlichen Eigentum stand, wurde stark überwacht, viele Nutzungen waren eingeschränkt oder ganz verboten, so anfänglich auch das Fußballspielen auf den Praterwiesen.

Im Prozess des starken Stadtwachstums wurde der Prater zum wichtigsten Ort für Massenveranstaltungen in Wien: für Spektakel wie Feuerwerke oder Ballonfahrten, für Kaiserfeste und Siegesfeiern, für die Weltausstellung 1873, für Großausstellungen und Fachmessen, für politische Sportfeste im 1931 errichteten Praterstadion (heute Ernst-Happel-Stadion), für internationale Fußballspiele und Musikevents.

Der Wurstelprater hat sich bis heute erfolgreich einem zentralen Management widersetzt, das in anderen Großstädten aus den Unterhaltungs- und Freizeitzonen Vergnügungsparks auf rein kommerzieller Grundlage machte. Der Prater ist bis heute frei und unentgeltlich zugänglich.

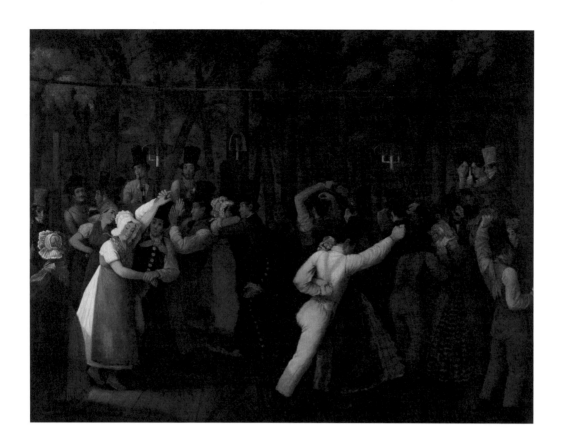

Michael Neder: »Fünfkreuzertanz im Prater«, 1829
Ölgemälde, Wien Museum,
Inv.-Nr. 48755
In den einfachen Gasthäusern
des Praters wurde bei Tanzver-
anstaltungen kein Eintritt verlangt,
für jeden einzelnen Tanz mussten
aber fünf Kreuzer (später Heller
oder Schillinge) bezahlt werden.
»Fünfkreuzertanz« wurde so
zu einem Synonym für die Ver-
gnügungen der wenig begüterten
Praterbesucher:innen.

Josef Hoffmann: Fest auf einer Praterwiese, 1863
Ölgemälde, Wien Museum,
Inv.-Nr. 73246

**(Eduard?) Schäfer: Blumenkorso
in der Hauptallee im Prater, 1895**
Ölgemälde, Wien Museum,
Inv.-Nr. 71520

Der »Blumenkorso« in der Prater
Hauptallee fand erstmals 1886
im Rahmen eines Frühlingsfestes
statt. Initiatorin war die umtriebige
Fürstin Pauline Metternich
(1836–1921). Beim Blumenkorso
zeigte sich die vornehme Wiener
Gesellschaft in reich geschmückten
Kutschen. Die Tradition wurde mit
Unterbrechungen und später mit
Automobilen bis in die Gegenwart
fortgesetzt.

**Hans Larwin: »Ein Pärchen«,
vermutlich im Prater, um 1925**
Ölgemälde, Wien Museum,
Inv.-Nr. 49574

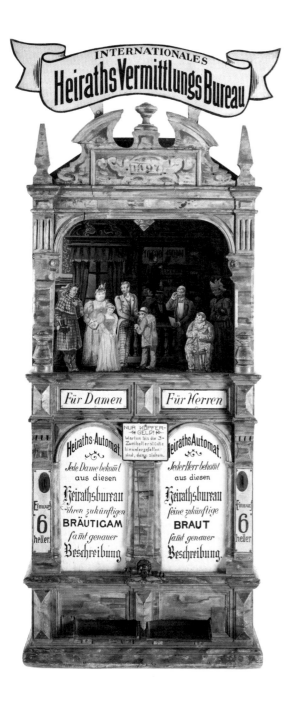

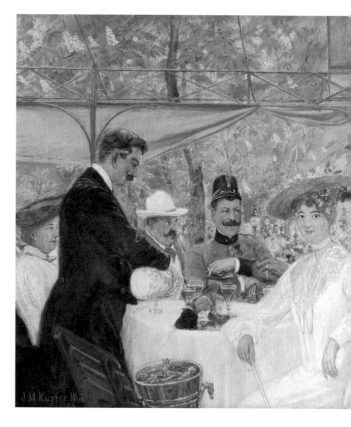

Johann Michael Kupfer:
Im Nobelprater, 1904
Ölgemälde, Wien Museum,
Inv.-Nr. 74801
»Nobelprater« bezeichnete die
Gast- und Kaffeehäuser an der
Prater Hauptallee.

**Automat »Internationales
HeirathsVermittlungsBureau«, 1897**
Wien Museum, Inv.-Nr. 173315
Der vor einer Praterhütte aufgestellte
Automat nahm auf die boomenden
Heiratsvermittlungsbüros der Zeit
Bezug. Nach Einwurf einer Geld-
münze erhielten die Spieler:innen
einen kleinen Zettel, auf dem vermut-
lich wie bei einem Liebeshoroskop die
Eigenschaften der idealen Ehepart-
ner:innen beschrieben wurden.

**Trabrennplatz in der Krieau,
Derby 1927**
Foto: Martin Gerlach jun.
Wien Museum, Inv.-Nr. 211864

Die ersten Trabrennen, unter ihnen
die beliebten Wettrennen der Fiaker,
fanden auf der Prater Hauptallee
statt. 1874 wurde der Trabrennverein
gegründet, vier Jahre später der Renn-
platz neben der Rotunde in der Krieau
errichtet. Der Trabrennsport galt als
weniger elitär als der Galopprennsport
in der benachbarten Freudenau. Auch
nach dem Ende der Monarchie blieb
der Sport populär.

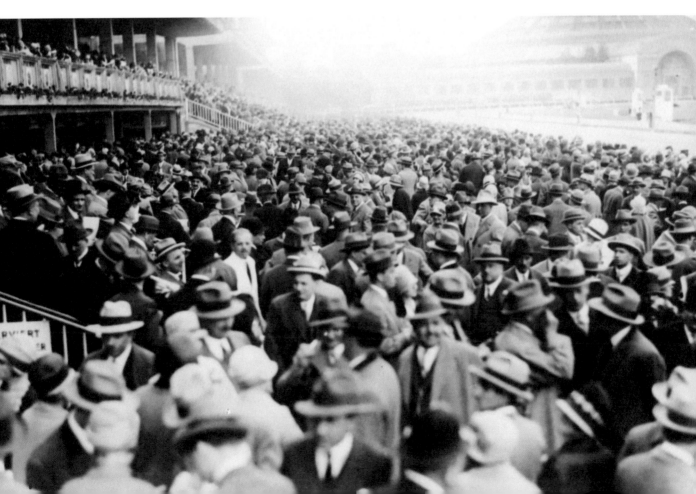

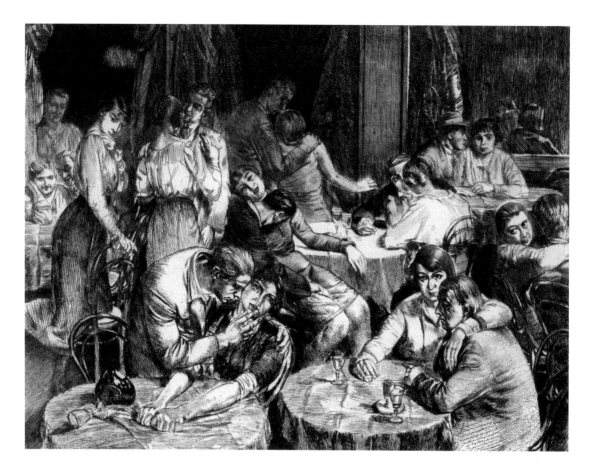

Christian Ludwig Martin:
»Praterlokal«, 1931
Radierung, Wien Museum,
Inv.-Nr. 52783

Karl Wiener: Drehorgelspieler
(»Im Prater blüh'n wieder
die Bäume«), um 1929
Holzschnitt, Wien Museum,
Inv.-Nr. 250533/2678

Der Grafiker und Zeichner Karl
Wiener (1901–1949) spielte kritisch
und provokant auf Widersprüche
zwischen dem Image Wiens als heite-
re Musikstadt und der tatsächlichen
Armut an. Das bekannte Lied *Im
Prater blüh'n wieder die Bäume* wurde
1916 mitten im Ersten Weltkrieg von
Robert Stolz komponiert, der Text
stammt von Kurt Robitschek.

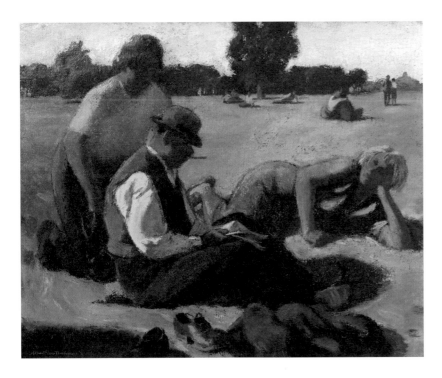

**Alfred Gerstenbrand:
Praterwiese, 1933**
Ölgemälde, Wien Museum,
Inv.-Nr. 58770

**Alice Wanke: Spielwiese
im Prater, um 1935**
Ölgemälde, Wien Museum,
Inv.-Nr. 94440

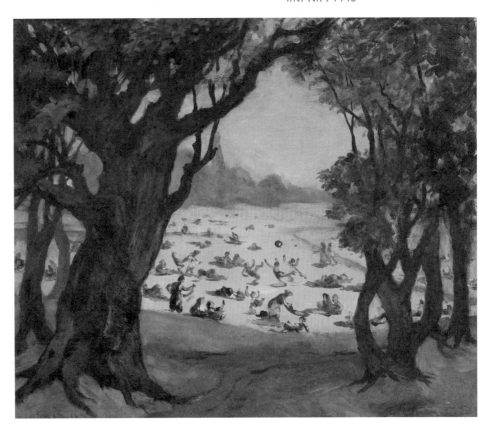

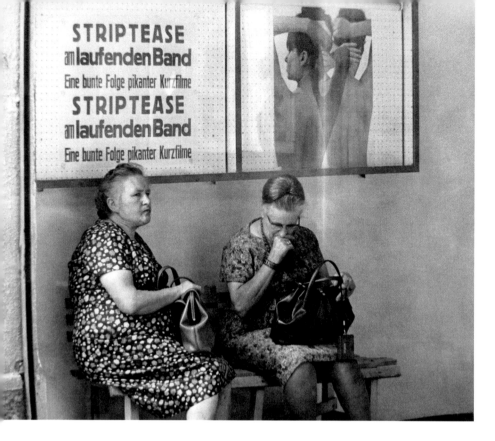

**Zwei Frauen vor einem Stripteaselokal
im Prater, um 1970**
Foto: Votova, brandstaetter
images, Inv.-Nr. 664612

**Großvater und Enkelkind
im Prater, um 1970**
Foto: Barbara Pflaum, brandstaetter
images, Inv.-Nr. 519661

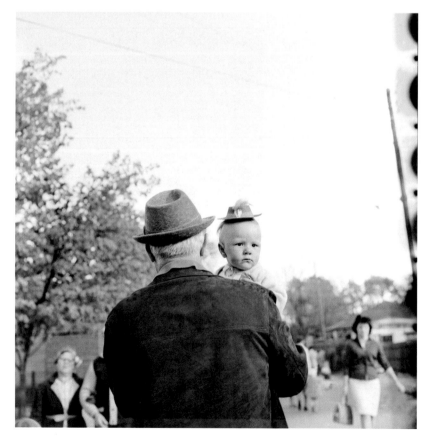

Jugendliche im Wiener Prater, 17. Mai 1956
Foto: Votava, brandstaetter images, Inv.-Nr. 00665405

Mitglieder der jugoslawischen Community am Rande einer Fußballwiese, 1972
Foto: unbekannt, Wien Museum, Inv.-Nr. 305785/5

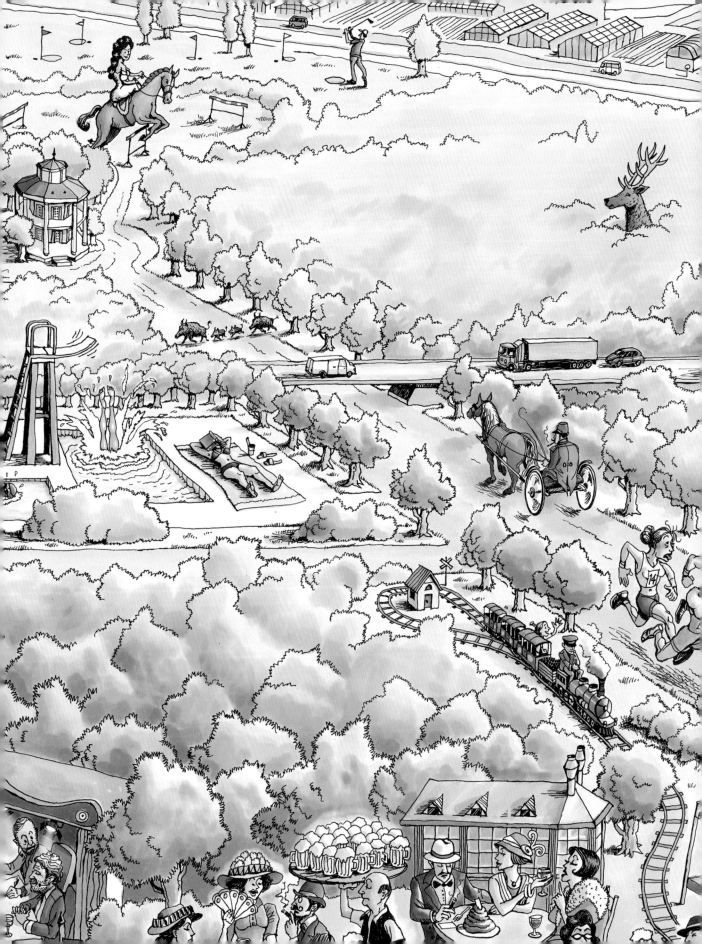

Der grüne Prater

Das Verhältnis von Natur und Stadt ist eines der großen Themen, die der Prater erzählt. Seit seiner Öffnung 1766 ist er eine Zone des Übergangs von der dicht verbauten Stadt über den locker angelegten Wurstelprater und die Prater Hauptallee in die noch weitgehend naturbelassene Wald- und Aulandschaft.

Der Name Prater, erstmals im 12. Jahrhundert urkundlich erwähnt, leitet sich von der lateinischen Bezeichnung für Wiese ab und meinte im Mittelalter einen Inselkomplex zwischen mehreren Flussläufen der Donau.

Genauer fassbar wird der Prater – im Nordosten vom späteren Hauptstrom der Donau, im Süden vom »Wiener Arm«, dem späteren Donaukanal, begrenzt – in Kartenwerken ab dem 17. Jahrhundert. Das in dieser Zeit bereits exklusive kaiserliche Jagdgebiet veränderte sich allerdings durch die Verlagerungen des Flusses laufend, und nur technische Eingriffe konnten verhindern, dass die Donau es nicht gänzlich einnahm. 1537/38 wurde die Prater Hauptallee angelegt. Zunächst »Langer Gang« genannt, führte die schnurgerade Allee vom Pratereingang zum 1560 errichteten kaiserlichen Lusthaus.

Mit der Donauregulierung 1870 bis 1875 wurde der Hauptstrom begradigt, der Prater erhielt seine heutige Gestalt. Kleinere Flussläufe wurden zugeschüttet, nur wenige Reste wie das Heustadelwasser blieben erhalten. Der drastische Eingriff in das Flusssystem der Donau sollte die Stadt vor Hochwasser schützen, den Schiffsverkehr sichern, Baugründe freigeben.

Der Ausbau der Eisenbahnen und des öffentlichen Verkehrsnetzes führte den Prater zunehmend an die Stadt heran und machte ihn als Stadterweiterungsgebiet nutzbar.

Im großen Maßstab geschah das erstmals für die Wiener Weltausstellung, die 1873 auf einer Fläche von 233 Hektar errichtet wurde. An der Donau und später am Donaukanal (Pratercottage) entstanden neue Stadtviertel. Auch die anfänglich sozial exklusiven Sportvereine (für Pferdesport, Tennis, Leichtathletik, Fußball oder Golf) konnten sich Teile des Praters sichern. Während des Ersten Weltkriegs und in der Zeit danach entstanden Kleingartensiedlungen, 1931 erfolgte der Bau des Praterstadions (heute Ernst-Happel-Stadion). Eisenbahn- und Straßenverbindungen queren das Areal.

Der Prater ist seit 1990 per Verordnung als Landschaftsschutzgebiet ausgewiesen. Seitdem ist das Landschaftsbild unter Schutz gestellt und die Bedeutung des Praters als Erholungsgebiet festgeschrieben. Eine weitere Verbauung ist dadurch allerdings nicht grundsätzlich ausgeschlossen.

Prater-Panoramabild 2024 von Olaf Osten (Ausschnitt)
Sisi (eigentlich Kaiserin Elisabeth) reitet gerne im Prater aus. Der Golfplatz in der Freudenau wurde 1902 eröffnet und ist der älteste Österreichs. Am Ende der vier Kilometer langen Hauptallee liegt das Lusthaus, das 1783 von Isidore Canevale errichtet wurde. Nicht nur Wildschweine und Hirsche queren den Prater, sondern auch viele Autos auf der Südosttangente. Im Roten Wien wurde 1931 das Stadionbad eröffnet, die Züge der Liliputbahn fahren seit 1928. Die Kellner im legendären *Schweizerhaus* sind berühmt dafür, wie viele Bierkrüge und Schweinsstelzen sie tragen können.

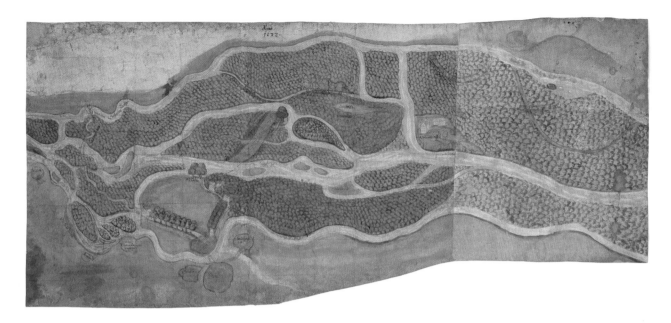

**Erster bekannter Plan des Praters
mit den Donauarmen und den Umrissen
der Stadt Wien, 1632**
Gouache, Wien Museum,
Inv.-Nr. 95961/4

Im Süden sind die Umrisse der Stadt
Wien, im Osten die Vorstadt »Weiß-
gerber« (heute 3. Bezirk), westlich
»Oberwörth«, die heutige Rossau,
nördlich über dem Donauarm »Unter-
wörth«, die heutige Leopoldstadt,
eingezeichnet. Von dieser zweigen
zwei Alleen ab, links die heutige
Taborstraße, die zur Taborbrücke und
weiter über den Hauptstrom führte,
rechts die heutige Praterstraße.
Der Eingang in den Prater ist durch
ein Tor markiert. Der Plan entstand
im Zuge eines Rechtsstreites um
einen Teil der Au zwischen dem
Wiener Bürgerspital und dem Stift
Klosterneuburg.

**Emil Jakob Schindler:
Aulandschaft im Prater, um 1874**
Ölgemälde, Wien Museum,
Inv.-Nr. 117386

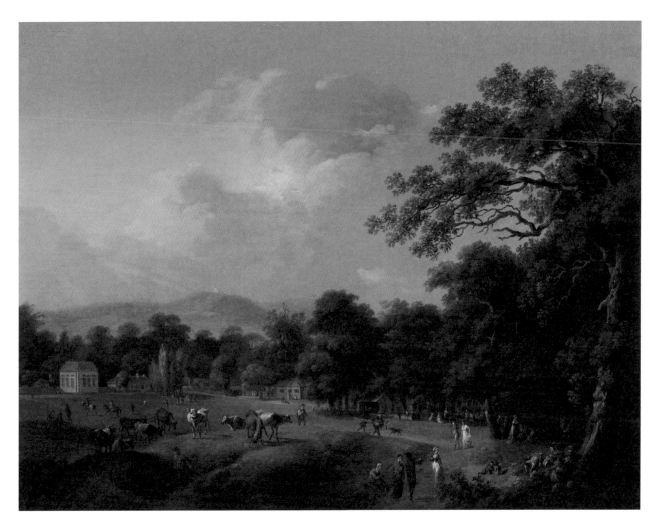

Laurenz Janscha:
Beim Gallitzinlusthaus im Prater, 1800
Ölgemälde, Wien Museum, Inv.-Nr. 70036

Das Bild betont die Nähe unterschiedlicher gesellschaftlicher Schichten im Prater. Im Vordergrund sind Hirten mit ihrem Weidevieh zu sehen, entlang der Prater Hauptallee städtische Bevölkerung beim Spaziergang oder in den Wirtshäusern. Das Lusthaus (links im Bild) wurde für den russischen Botschafter Dimitri Michailowitsch Gallitzin (Golizyn) 1775 am Eingang des Praters errichtet. 1794 ging es in kaiserlichen Besitz über, der Park wurde zur Kaiserwiese. Das Schlösschen wurde 1945 schwer beschädigt und später abgetragen.

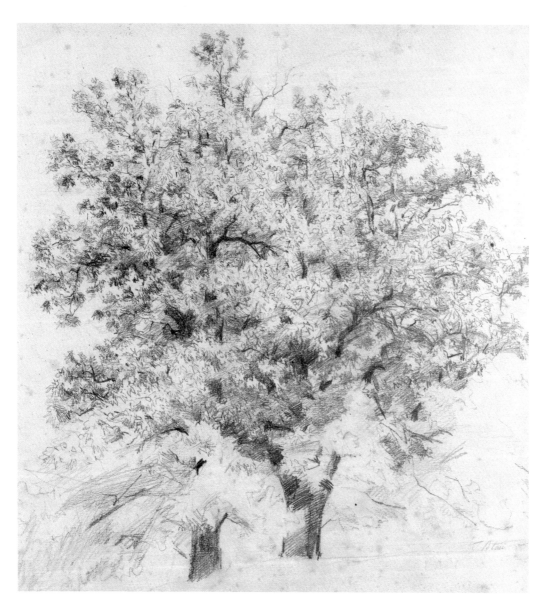

**Tina Blau: Baumstudie im Prater,
1865–1872**
Bleistiftzeichnung, Wien Museum,
Inv.-Nr. 101402/2

Die aus einer jüdischen Familie stam-
mende Tina Blau (1845–1916) war
eine bedeutende Landschaftsmalerin
des österreichischen Stimmungs-
impressionismus. Der Prater, wo sie
auch ihr Atelier hatte, zählte zu ihren
wichtigsten Motiven. Bis ins hohe
Alter war die populäre und legendäre
Malerin hier mit einem Korbwagen
unterwegs, in dem sie Staffelei und
Malutensilien transportierte.

**Tina Blau: »Herbsttag. Prater
(In der Krieau)«, 1881**
Öl auf Leinwand, Wien Museum,
Inv.-Nr. 31522

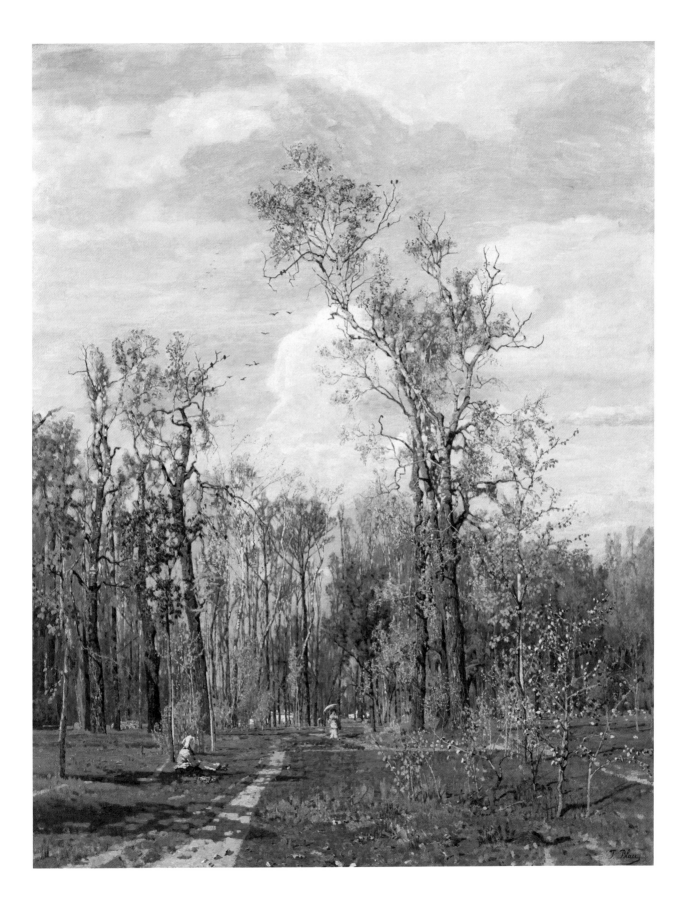

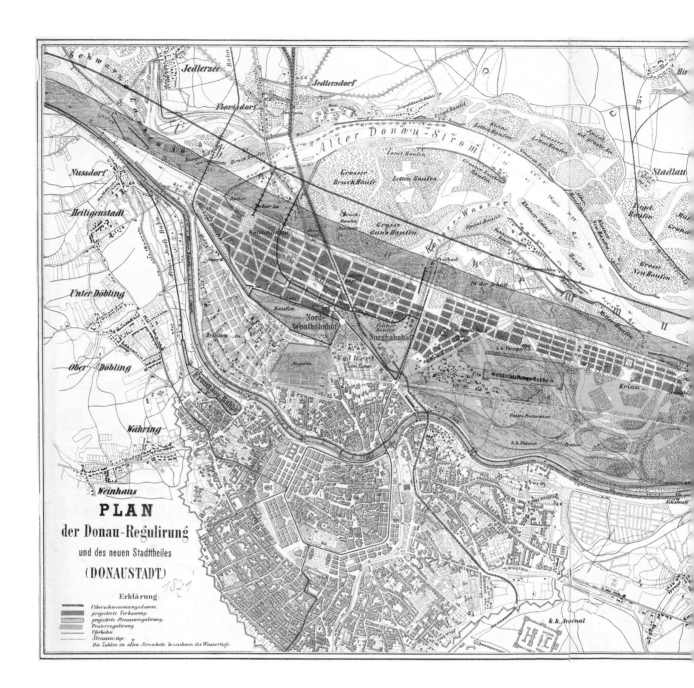

PLAN
der Donau-Regulirung
und des neuen Stadttheiles
(DONAUSTADT.)

1871

Erklärung.

Überschwemmungsdamm.
projectirte Verbauung.
projectirte Strassenregulirung.
Praterregulirung.
Uferbahn.
Strassenzüge.
Die Zahlen im alten Strombette bezeichnen die Wassertiefe.

48

»Plan der Donau-Regulirung und des neuen Stadttheiles (Donaustadt)«, 1871
k. k. Hof- und Staatsdruckerei Wien
Wien Museum, Inv.-Nr. 68558

Der Schutz vor Hochwasser, der Ausbau der Schifffahrt, der Gewinn von Baugrund für die rasch wachsende Stadt waren die wichtigsten Motive für die Regulierung der Donau. Das gigantische Unternehmen, der Durchstich und die Begradigung des Flusses, wurde 1870 bis 1875 durchgeführt. Für den Prater hatte die Regulierung weitreichende Folgen: Der Flussverlauf veränderte sich, damit der Wasserhaushalt, und das Areal wurde durch den Verbau des rechten Donauufers deutlich verkleinert.

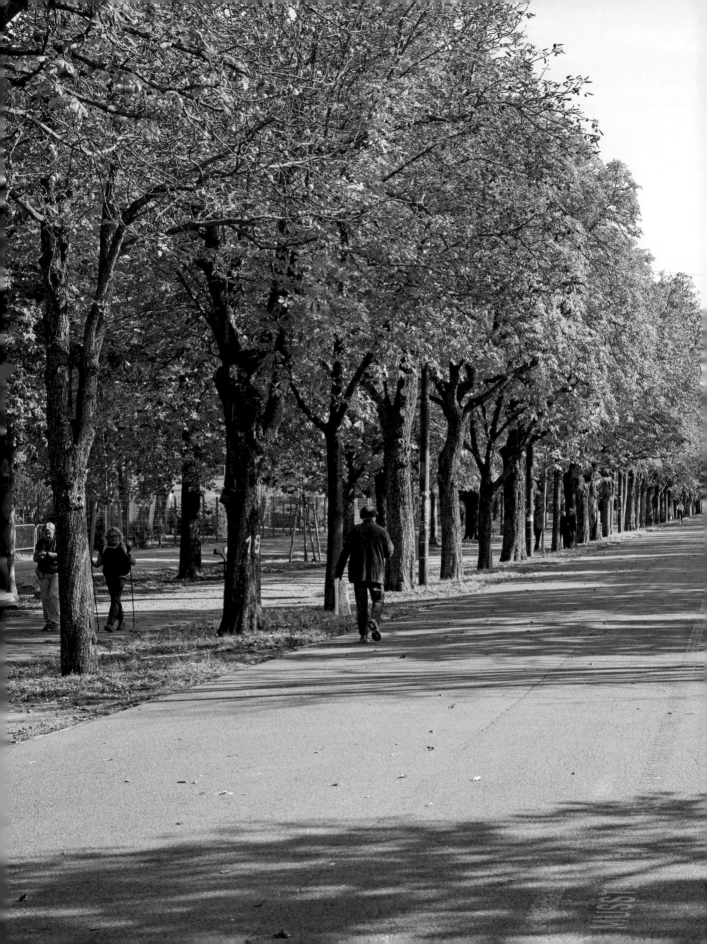

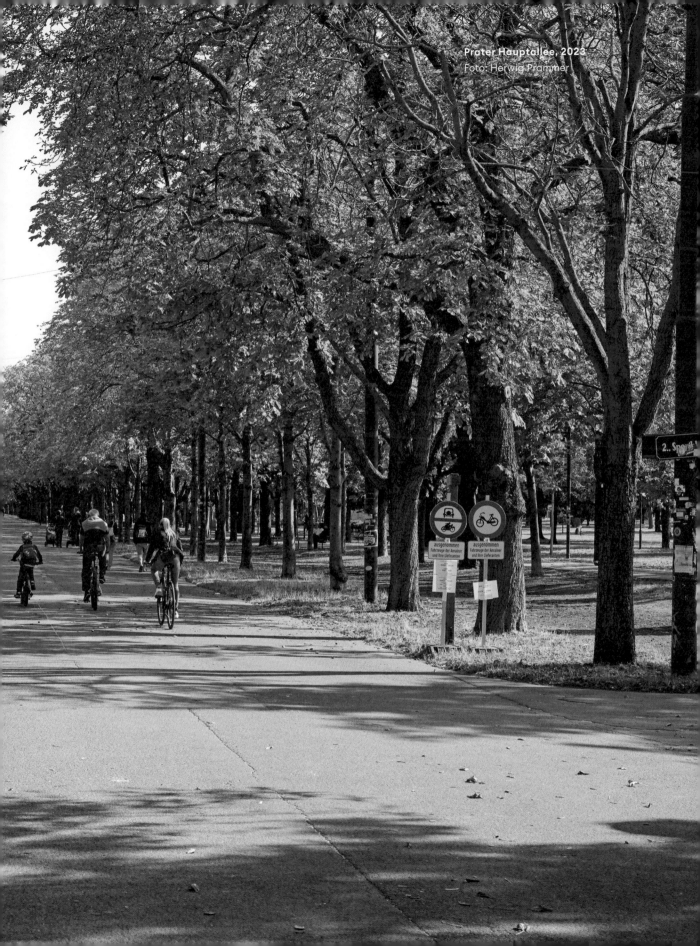

Prater Hauptallee, 2023
Foto: Herwig Prammer

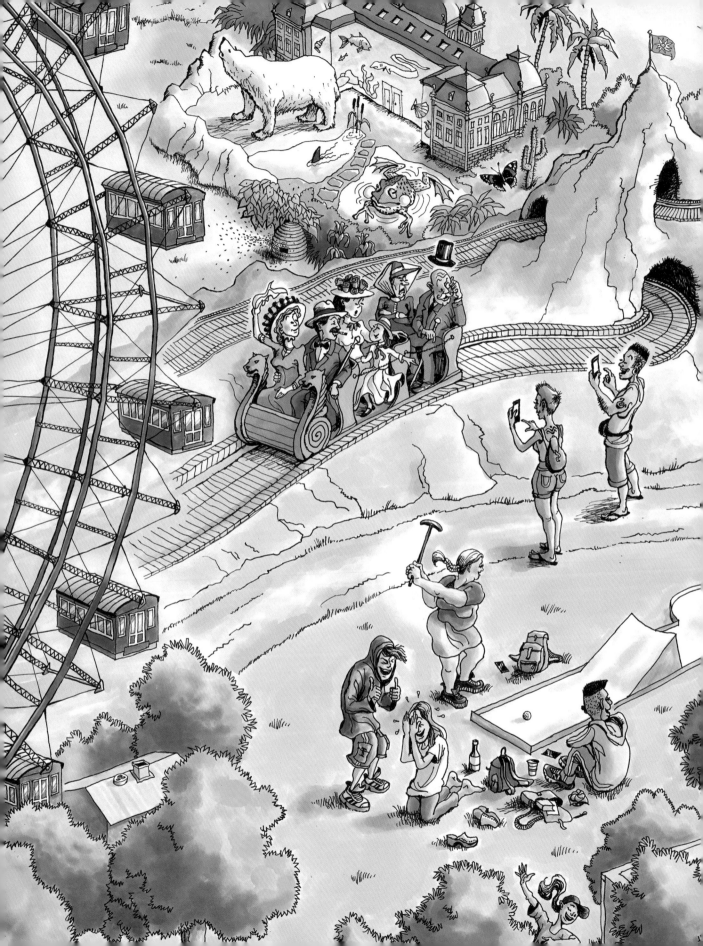

Tiere

Der menschliche Umgang mit Tieren kann im Prater über einen langen Zeitraum beobachtet werden. Hier waren Tiere stets und in ganz unterschiedlichen Rollen für die Menschen von Bedeutung: als Wildtiere und Jagdbeute, als exotische Schauobjekte in Menagerien und Zoos, bei Dressuren in Zirkussen, Affen- oder Hundetheatern, als »Artisten« im Flohzirkus, bei Pferderennen und Kutschenfahrten, als Fantasiewesen und Plastikmonster in Grotten- und Geisterbahnen oder in Horrorhäusern. Auch in den Gasthausnamen und Hausschildern waren sie allgegenwärtig. Man konnte bei Hirschen, Enten, Gänsen, Raben, Schwänen oder beim Walfisch speisen.

Zum Vergnügen der höfischen Gesellschaft fanden im Prater Treibjagden und das sogenannte Fuchsprellen statt, bei dem Füchse, Dachse, Marder, Hasen oder Wildkatzen zur Belustigung der noblen Gäste qualvoll getötet wurden.

Prater-Panoramabild 2024 von Olaf Osten (Ausschnitt)
Anlässlich der Wiener Weltausstellung 1873 wurde ein großes Aquarium für Süß- und Salzwasserfische an der Prater Hauptallee eröffnet (siehe folgende Seiten). Die erste Hochschaubahn im Prater wurde 1909 im Vergnügungsviertel *Venedig in Wien* auf der Kaiserwiese errichtet. Ihr ursprünglicher Name war *American Scenic Railway*, sie war 1,6 Kilometer lang und führte in einer achtminütigen Fahrt durch eine Gebirgslandschaft. Konstrukteur war der US-amerikanische Achterbahnenpionier LaMarcus Adna Thompson. Bei einem Brand wurde sie 1944 zerstört. Im ersten Wagen sitzt mit seiner Frau Ottilie der Wiener Schriftsteller Felix Salten, der 1911 mit seinem Buch *Wurstelprater* dem Vergnügungsviertel ein Denkmal setzte. Als Jude musste Salten 1939 aus Österreich flüchten, auch Gabor Steiner wurde vertrieben. Steiner war der Gründer von *Venedig in Wien* und ließ 1897 als neueste Attraktion das Riesenrad errichten.

Seit dem späten 18. Jahrhundert kamen Menagerien und wandernde Zoos in den Prater, die einem großen Publikum unbekannte Tiere aus den europäischen Kolonialreichen unter Beifügung oft fantastischer Geschichten vorführten. Im wissenschaftlichen Sinn seriöser war der Wiener Thiergarten am Schüttel (1863) oder das Meerwasser-Aquarium (1873) am Beginn der Prater Hauptallee, das später als Biologische Versuchsanstalt Weltruhm erlangen sollte. Dressuren, ob in Zirkussen, in Affen- oder Hundetheatern, demonstrierten unter Anwendung oft grausamer Methoden die Macht der Menschen über die Tiere.

Heute stehen im Prater Tier- und Landschaftsschutz im Vordergrund. Totholz ist Nährboden für zahlreiche Insekten, wie zum Beispiel Hirschkäfer, und essenziell für die Biodiversität im Wald. Gewässer wie das Heustadel- oder das Mauthnerwasser sind wichtige Habitate für in Wien heimische und durchreisende Vogelarten. Hier trifft man auf Schwäne, Graureiher, Möwen, Mandarinenten, Stockenten und eine Vielzahl von Raben- und Nebelkrähen.

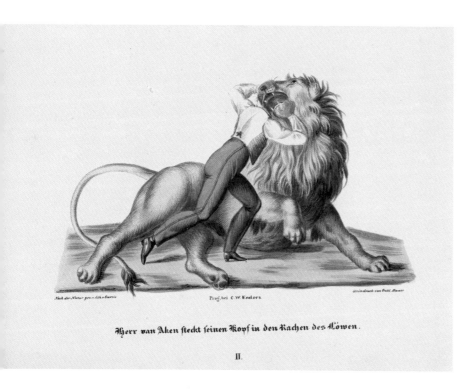

Nach der Natur gez. u. lith. v. Gareis Prag, bei C. W. Enders Steindruck von Gottl. Haase

Herr van Aken steckt seinen Kopf in den Rachen des Löwen.

II.

Anton Gareis: »Herr van Aken steckt seinen Kopf in den Rachen des Löwen«, 1833
Kolorierte Lithografie, Wien Museum, Inv.-Nr. 109922/2
Hermann van Aken (1797–1834) stammte aus der niederländischen Familie van Aken, die in der ersten Hälfte des 19. Jahrhunderts im Tierhandel tätig war und mit Tierschauen durch Europa reiste. Hermann van Aken machte sich 1819 mit seinen Raubtierdressuren selbstständig. In Wien war er Berater des kaiserlichen Tiergartens Schönbrunn und heiratete Katharina Sidonia Freiin Dubsky, die Tochter des Besitzers eines Wachsfigurenkabinetts.

Der Ringer Georg Jagendorfer in Umarmung mit einem Bären, ca. 1895
Foto: A. Huber, Wien Museum, Inv.-Nr. 175669
Das Foto zeigt den in seiner Zeit berühmten Ringer und Gewichtheber Georg Jagendorfer mit einem Bären in enger Umarmung. Kampf oder Liebe?

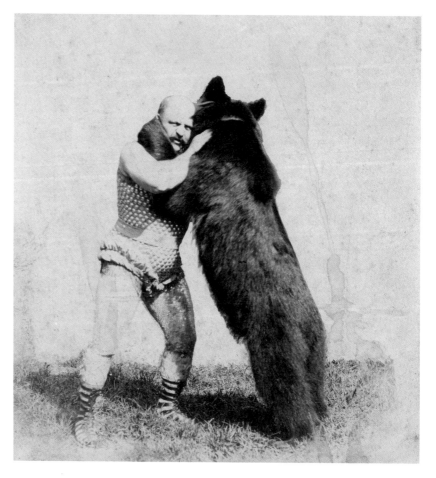

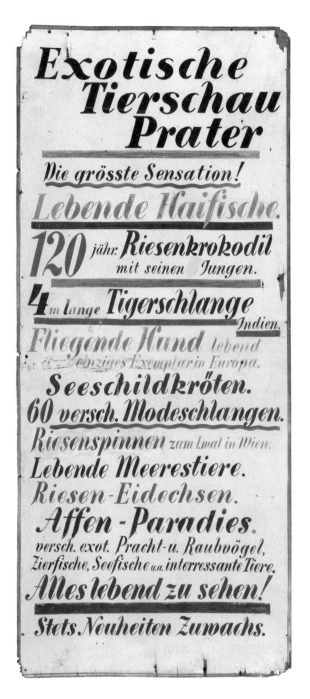

Werbeschild für eine »Exotische
Tierschau« im Prater, 1930er Jahre
Wien Museum, Inv.-Nr. 173335

Plakat für das Affen-Theater
von Johanna Schreier, 1850
Wien Museum, Inv.-Nr. 66004/3

In Affentheatern führten dressierte
und verkleidete Affen Kunststücke
vor, ritten auf Pferden, stellten
historische Szenen nach, imitier-
ten menschliche Schwächen. Ins-
besondere in der zweiten Hälfte
des 19. Jahrhunderts waren sie eine
beliebte Attraktion im Prater. Mit
dem Ausruf »So ein Affentheater!«
haben sie sich auch in der deutschen
Sprache verewigt.

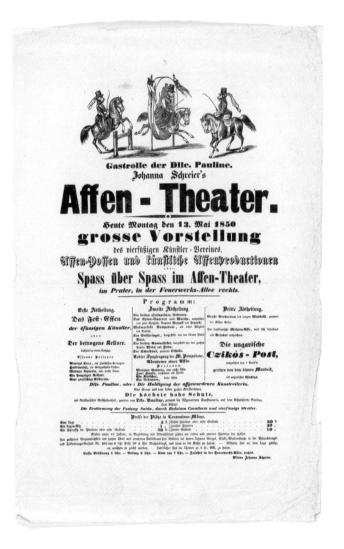

**Franz Theodor Zimmermann:
Tierstudie eines Kängurus im
»Wiener Tiergarten«, 1863**
Bleistiftzeichnung, Wien Museum,
Inv.-Nr. 95698/2

Der Wiener Thiergarten am Schüttel
(an der heutigen Schüttelstraße)
wurde im Jahr 1863 als bürgerliches
Pendant zum Tiergarten Schönbrunn
eröffnet. Zoologische Forschung
und Vermittlung standen bei dieser
privaten Gründung im Vordergrund.
Initiator war der deutsche Zoologe
Gustav Jäger (1832–1917), der sich in
Wien als einer der Ersten öffentlich
zur Evolutionstheorie von Charles
Darwin bekannte. Die Infragestellung
der biblischen Schöpfungsgeschichte
brachte ihm im katholisch geprägten
Österreich viele Gegner ein. Jäger
verließ Wien 1866.

**Der ausgestopfte Löwe
der Miss Senide, ca. 1890**
Wien Museum, Inv.-Nr. 173332

Miss Senide (1866–1923) aus der
Schaustellerfamilie Willardt im Prater
machte sich als Raubtierdompteuse
einen großen internationalen Namen.
Mit Zirkussen reiste sie durch Europa
und Asien. 1907 kehrte sie in den
Prater zurück und übernahm die
Schaubuden ihrer Mutter Emma.
Während ihrer waghalsigen Dressur-
vorführungen oft verletzt, starb sie
friedlich im Schlaf.

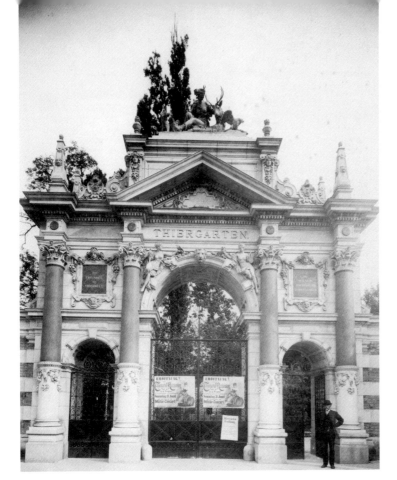

»Portal vom Thiergarten« in der Laufbergergasse im Prater, ca. 1894
Foto: August Stauda, Wien Museum, Inv.-Nr. 51951/50

Der bereits 1863 gegründete Wiener Thiergarten am Schüttel wurde nach mehreren Konkursen 1894 mit neuer Architektur und einem neuen Konzept eröffnet, das den eigentlichen Zoo mit vielen Vergnügungs- und Unterhaltungsangeboten kombinierte. Es gab Restaurants, Kinderspielplätze, eine romantische Burgruine oder eine große Arena. Diese wurde vor allem für kolonialistische und rassistische »Menschenschauen« genutzt, die bald zu den Hauptattraktionen der Anlage gehörten. Der Tiergarten musste 1901 endgültig schließen, das Areal wurde verbaut.

»Das Eismeer und seine Thierwelt« im Vivarium an der Prater Hauptallee, 1898
Foto: unbekannt
Wien Museum, Inv.-Nr. 159211

Die Eisbären vor den Kulissen einer Polarlandschaft wurden von Carl Hagenbeck (1844–1913), einem in seiner Zeit berühmten Tierhändler und Zirkusgründer aus Hamburg, gezeigt. Das Besondere an den Hagenbeck'schen Tierschauen war der Anspruch, die Tiere nicht in Käfigen, sondern in ihrer »natürlichen« Umgebung zu präsentieren. Auch sollten die Absperrungen gegenüber den Besucher:innen wenig sichtbar sein, um so einen möglichst wirklichkeitsnahen Eindruck zu erzeugen. Hagenbeck war damit ein wichtiger Vorläufer moderner Zoos.

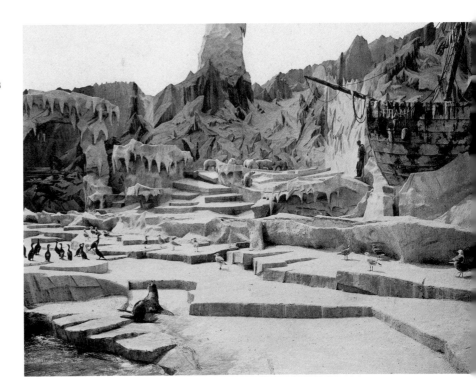

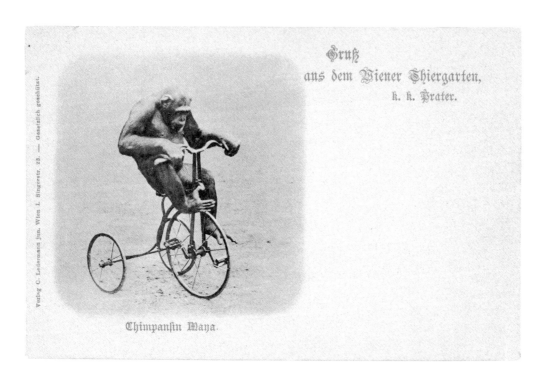

Ansichtskarte: Schimpansin
»Maya« auf einem Dreirad im
»Wiener Thiergarten«, 1890er Jahre
Verlag: C. Ledermann jun.
Wien Museum, Inv.-Nr. 17788/337

»Die Floh-Zeitung. Eine bissige
Extra-Ausgabe für die Besucher des
Flohzirkus im Prater«, um 1920
Wien Museum, Inv.-Nr. 173099

Für den Wiener Prater sind Floh-
zirkusse bis Ende der 1940er Jahre
belegt. Ein Teil ihrer Attraktion lag
an der reichen Kulturgeschichte der
Beziehungen zwischen Menschen
und Flöhen: lästige Ungeziefer
einerseits und Auslöser erotischer
Fantasien andererseits.

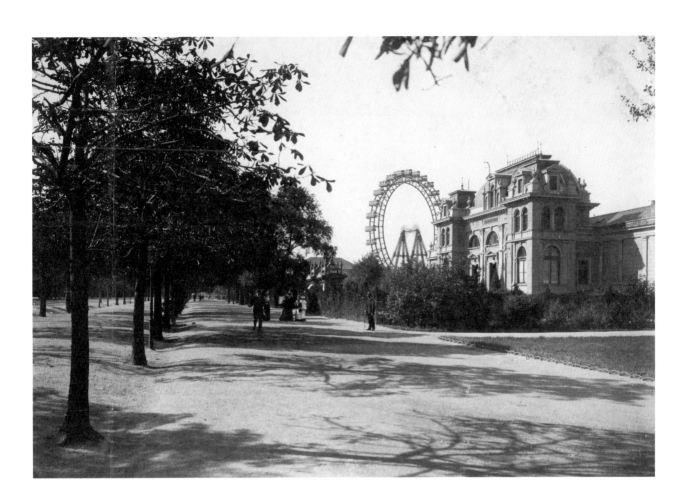

Das Vivarium an der Prater Hauptallee, ca. 1900
Foto: unbekannt, Wien Museum, Inv.-Nr. 229507

1873 wurde anlässlich der Wiener Weltausstellung an
der Prater Hauptallee (Nähe Praterstern) ein Aquarium
eröffnet, das 1888 in »Vivarium« unbenannt wurde.
Die nach internationalen Vorbildern errichtete Anlage
zeigte Süß- und Salzwassertiere, Seehunde, Schildkröten
oder Krokodile. Die Tiere konnten in großen Aquarien
bewundert werden, die aufwendige Technik wurde von
Dampfmaschinen angetrieben. Nach dem Konkurs des
Vivariums 1902 erwarb der Zoologe Hans Leo Przibram
(1874–1944) das Gebäude und gründete die bald inter-
national renommierte Biologische Versuchsanstalt, die
die experimentelle Biologie in Österreich etablierte. Zu
den Besonderheiten des Instituts zählte, dass hier viele
Frauen forschen konnten. Da Hans Leo Przibram Jude war
und mehrere Mitarbeiter:innen aus jüdischen Familien
stammten, war das Institut antisemitischen Angriffen
ausgesetzt. Nach dem »Anschluss« 1938 wurde es
geschlossen, Hans Leo Przibram wurde verfolgt und
1944 im Konzentrationslager Theresienstadt ermordet.

Drache auf dem Dach der
Praterattraktion »Urgewalt
der Giganten«, 2020
Foto: Tom Koch

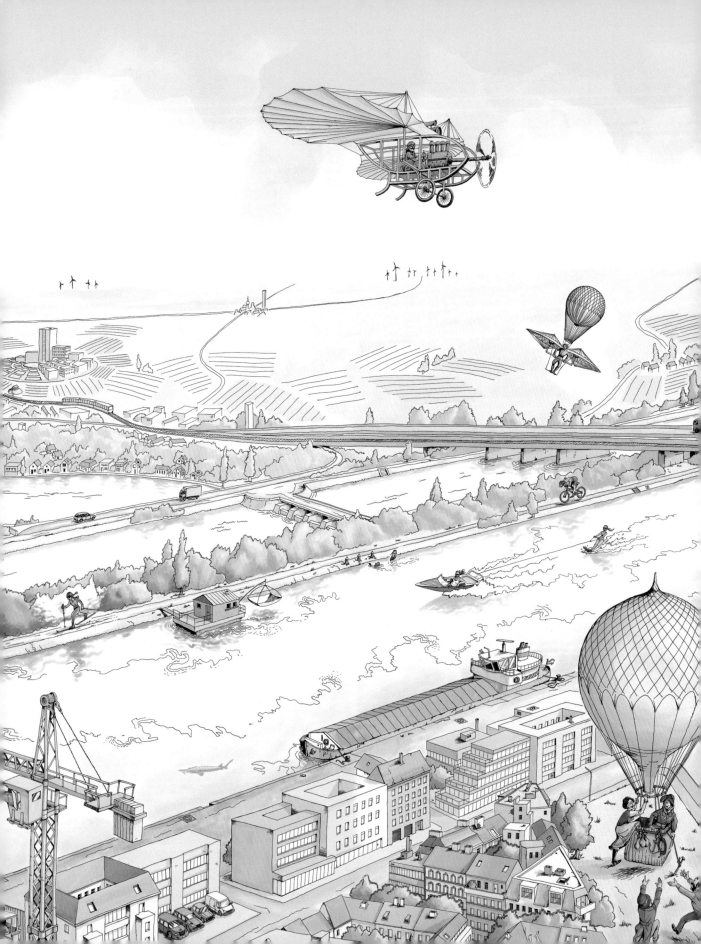

Technik

Der Prater wurde im 19. Jahrhundert durch technische Großprojekte wie den Eisenbahnbau, die Donauregulierung oder die Wiener Weltausstellung an die Stadt herangeführt. Neueste Errungenschaften der Zeit, Dampfmaschinen, Elektromotoren, der weltweit erste Windgenerator, Fesselballons, Luftschiffe, Flugzeuge, Fahrräder oder Autos wurden in großen Ausstellungen vorgeführt und waren bald auch als Attraktionen Teil von Ringelspielen, Schaukeln und anderen Fahrgeschäften. Die Rotunde, der Zentralbau der Wiener Weltausstellung 1873, war mit einem Durchmesser von 108 Metern zu ihrer Zeit der größte Kuppelbau der Welt. In ihrem Inneren fanden Zehntausende Menschen Platz. Das Riesenrad wurde 1897 nur vier Jahre nach dem ersten »Giant Wheel« auf der Weltausstellung in Chicago im Prater errichtet. Aufzüge oder Rolltreppen lernten viele in Wien erstmals im Wurstelprater kennen, wo das moderne Großstadtleben mit seinem Tempo, seiner Lautstärke, der hohen Dichte und Regelhaftigkeit auf spektakuläre und vergnügliche Weise eingeübt werden konnte. Technik wurde ausgestellt, vermittelt, aber auch mit Ironie kommentiert.

Unter Einsatz neuester Bauweisen und Materialien wurden im Prater fantastische Erlebnisse kreiert. Besonders spektakulär geschah das in der Kulissenstadt *Venedig in Wien*, wo 1895 auf einer dem Wurstelprater vorgelagerten Wiese (heute Kaiserwiese) venezianische Paläste originalgetreu nachgebaut wurden und eigens aus Venedig importierte Gondeln künstlich angelegte Kanäle befuhren. Es war die Zeit, in der das technisch reproduzierte Imitat ebenso bewundert wurde wie das Original. Der Vorläufer moderner Themenparks bot kulturell einen bunten Mix – italienische Restaurants, Wiener Kaffeehäuser, bayerische Biergärten, Theater und Operettenbühnen. In den Läden wurden Souvenirs und italienisches Kunsthandwerk verkauft.

Prater-Panoramabild 2024 von Olaf Osten (Ausschnitt)
Das Motorflugzeug *Praterspatz* wurde 1907 vom österreichischen Flugzeugpionier und Piloten Igo Etrich auf dem Gelände der Rotunde konstruiert. Fast genau hundert Jahre früher, 1808, war der aus der Schweiz stammende Uhrmacher Jakob Degen mit seinem Flugapparat im Prater abgehoben. Seinen Ballon steuert der Pilot mit den beiden Flügeln. Die erste Frau, die in Wien einen Ballonflug unternimmt, ist die aus Deutschland stammende Wilhelmine Reichard. Im Juli und August 1820 stieg sie von der Feuerwerkswiese im Prater auf und landete beim Schloss Belvedere.
Im Hintergrund ist die »Seestadt Aspern« zu sehen, ein großes Stadtentwicklungsgebiet, in dem nach seiner Fertigstellung in den 2030er Jahren etwa 25.000 Menschen wohnen werden. Die vielen Flussläufe der Donau bei Wien wurden zwischen 1870 und 1875 zum Schutz vor Hochwasser und für die Schifffahrt reguliert und in ein gerades Flussbett geleitet. In den 1970er Jahren wurde ein zweiter Arm angelegt – so entstand die 21 Kilometer lange Donauinsel, die ein populäres Erholungsgebiet für die Wiener Bevölkerung ist.

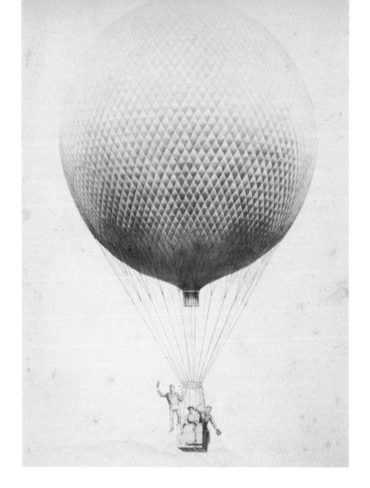

Im Korb der »Vindobona«:
Victor Silberer mit seiner
Frau Johanna Silberer und dem
Sportredakteur Georg Ernst, 1882
Foto: Michael Frankenstein & Co
Wien Museum, Inv.-Nr. 173115

Victor Silberer (1846–1924) war Journalist, Politiker, Pionier des modernen Sports und der österreichischen Luftfahrt. 1882 stieg er erstmals mit seinem in Frankreich erworbenen Ballon *Vindobona* im Prater auf. Zahlreiche Aufstiege für zahlende Gäste folgten. 1888 war er Organisator der *Internationalen Ausstellung für Luftschiffahrt* in Wien.

Flugversuch der Brüder Renner
mit dem Lenkballon »Estaric 1« im
Prater vor der Rotunde, 1909
Foto: Verlag bzw. k. u. k.
Universitätsbuchhandlung
R. Lechner (Wilh. Müller),
Wien Museum, Inv.-Nr. 34017/6

Die Familie Renner war eine Grazer Artisten- und Zirkusfamilie. Vater Franz und seine beiden Söhne Alexander und Anatol zählten auch zu den Pionieren der österreichischen Luftfahrt. Im September 1909 starteten sie erstmals ihren Lenkballon *Estaric 1* während der Herbstmesse in Graz, im Oktober folgte der Start auf dem Trabrennplatz Krieau vor der Rotunde.

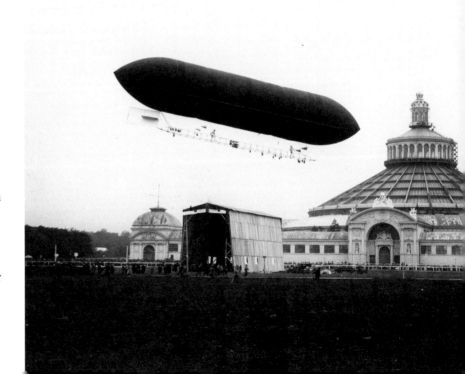

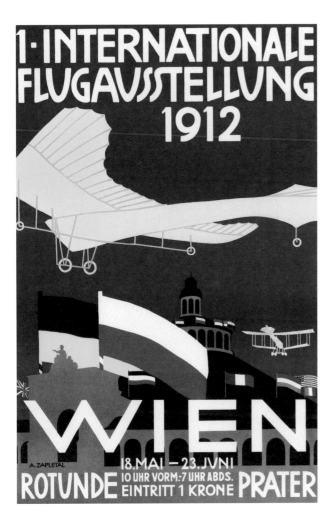

Plakat »I. Internationale Flugausstellung 1912«
Druck: Alois Zapletal, Wien Museum, Inv.-Nr. 129118/1

Moderne Technik war in Wien lange Zeit vor allem im Rahmen großer Ausstellungen in der Rotunde zu sehen. Der Ort selbst war ein beeindruckendes Monument moderner Technik, wenn auch in Wien die nüchterne Eisenkonstruktion mit historistischen Fassaden verkleidet wurde. Mit einer Spannweite von 108 Metern war der Rundbau in seiner Zeit der mit Abstand größte Kuppelbau der Welt. Einem breiten Publikum wurden hier erstmals Elektrizität (1883), Luftschiffe (1888), Automobile (1897) oder Flugzeuge (1912) präsentiert.

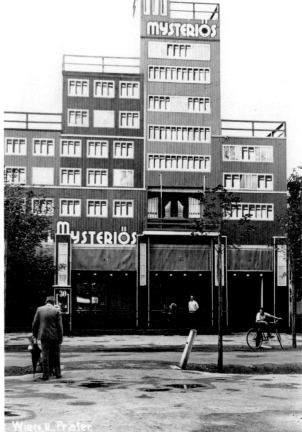

Ansichtskarte: Das Prater-Hochhaus »Hotel Mysteriös«, ca. 1933
Foto: unbekannt, Alexander Schatek (Pratertopothek), ID 0098811

Durch das *Hotel Mysteriös* führte ein Parcours mit Sinnestäuschungen und Geschicklichkeitsübungen.
Der »Praterwolkenkratzer« wurde ein Jahr nach dem Bau des ersten Wiener Hochhauses (Herrengasse) errichtet. Die Fenster auf der Fassade waren aufgemalt, über dem Eingang befand sich eine Orgel.

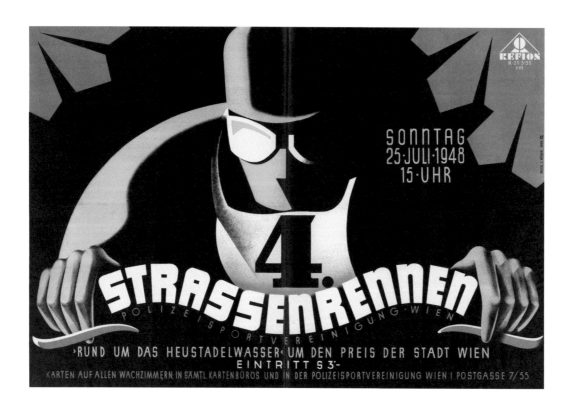

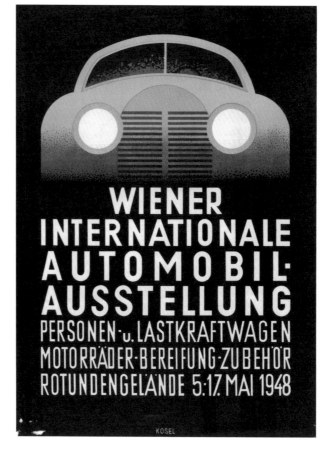

Plakat »4. Straßenrennen der Polizeisportvereinigung Wien – Rund um das Heustadelwasser«, 25. Juli 1948
Druck: J. Weiner, Wien Museum, Inv.-Nr. 173387

Plakat »Wiener Internationale Automobil-Ausstellung« auf dem Rotundengelände, 1948
Grafik: Hermann Kosel, Druck: J. Weiner, Wien Museum, Inv.-Nr. 173389

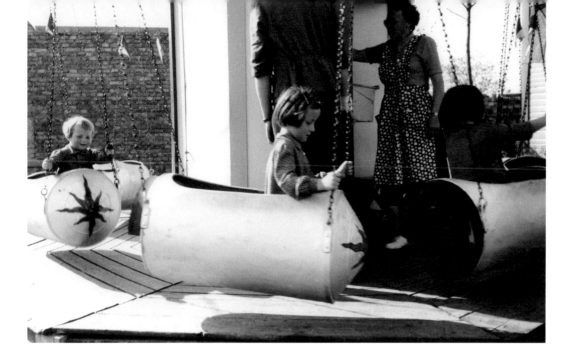

**Raketen-Ringelspiel
im Prater, ca. 1960**
Foto: Leo Jahn-Dietrichstein
Wien Museum, Inv.-Nr. 228326

Gokart-Bahn im Prater, ca. 1960
Foto: Leo Jahn-Dietrichstein
Wien Museum, Inv.-Nr. 228270

Kinderautobahn im Prater, 2020
Foto: Tom Koch

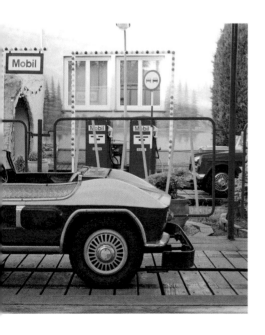

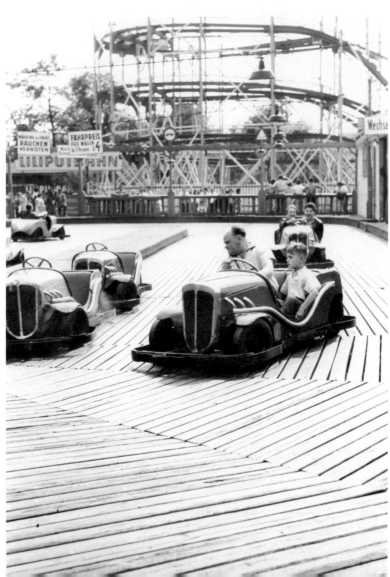

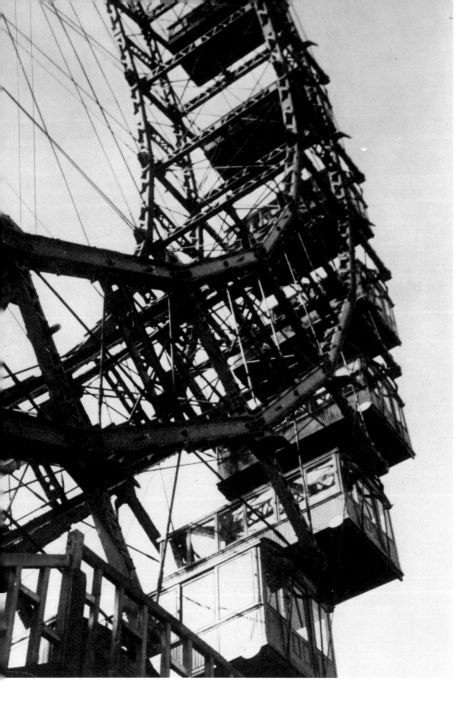

Riesenrad – Detail, um 1930
Foto: unbekannt, Wien Museum,
Inv.-Nr. 54815

Das Riesenrad wurde 1897 auf Initiative
des Theaterimpresarios Gabor Steiner
(1858–1944) als neue Attraktion auf
dem Gelände des Vergnügungsparks
Venedig in Wien errichtet. Das Interesse
an der Kulissenstadt war nach zwei
Jahren bereits etwas erlahmt. Geplant
wurde das 65 Meter hohe Riesenrad
von den englischen Ingenieuren Walter
Bassett Basset (1864–1907) und Harry
Hitchins. Chefkonstrukteur war Hubert
Cecil Booth. Es war weltweit das vierte
moderne Riesenrad. Das erste wurde in
Chicago errichtet, das höchste mit 100
Metern 1900 auf der Weltausstellung in
Paris. Das Wiener Riesenrad ist das
letzte, das aus dieser Zeit noch erhalten
ist. 1938 wurde es seinem Eigentümer
Eduard Steiner geraubt, der 1944 in
Auschwitz ermordet wurde. Seinen
Erben wurde es 1953 rückerstattet.
Anstelle der ursprünglich 30 Waggons
werden seit 1945 nur noch 15
eingesetzt.

Fächer als Andenken an »Venedig in Wien« mit einer Farblithografie von August Reisser, 1895
Wien Museum, Inv.-Nr. 174313

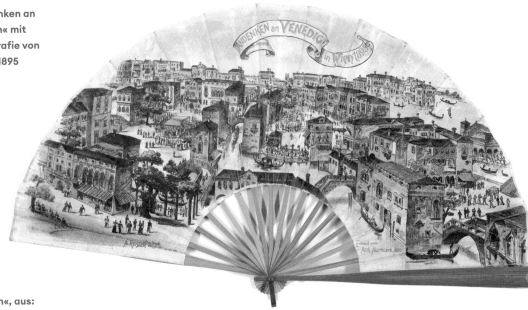

»Venedig in Wien«, aus: Leporelloalbum: »Erinnerung an Venedig in Wien«, ca. 1895
Foto: Fritz Luckhardt, Wien Museum, Inv.-Nr. 188581/6

Venedig in Wien war eine Kulissen- und Vergnügungsstadt auf der heutigen Kaiserwiese am Eingang des Praters. Der frühe Themenpark wurde 1895 auf Initiative des Theaterimpresarios Gabor Steiner (1858–1944) nach Plänen des Architekten Oskar Marmorek (1863–1909) errichtet. Auf 50.000 m² Fläche wurden venezianische Paläste kunstvoll nachgebaut, Plätze und befahrbare Kanäle angelegt. Eine Reise nach Venedig, in dieser Zeit der Oberschicht vorbehalten, wurde mit viel Technik und Vorstellungskraft so auch für ein breites Publikum möglich. Auf dem Gelände gab es Kaufläden, Restaurants, Kaffeehäuser und zahlreiche Theater. Nach zwei Saisonen nahm das Interesse langsam ab, Neues musste her. 1897 ließ Gabor Steiner im Rahmen der *Ausstellung internationaler Erfindungen* das 65 Meter hohe Riesenrad errichten. Später kamen ein künstlicher See, eine Rutschbahn, die Hochschaubahn und andere Attraktionen hinzu, sodass das eigentliche *Venedig in Wien* langsam verschwand.

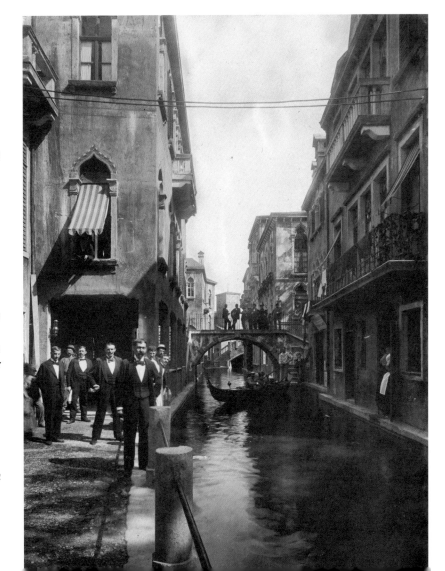

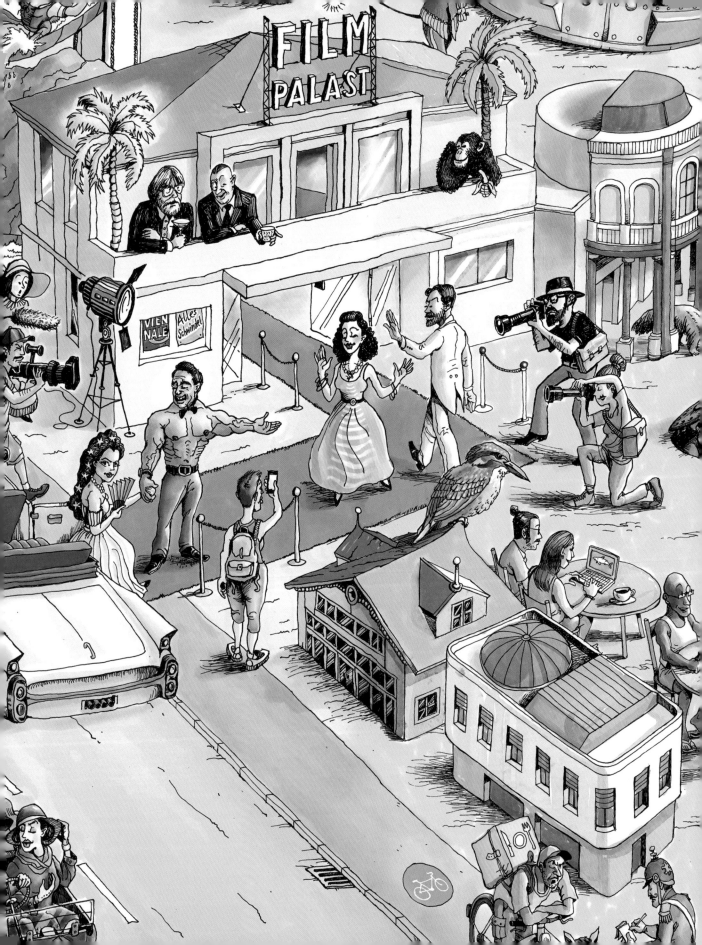

Kino

Nur kurz nach der ersten Filmvorführung in Wien 1896 hielt der Kinematograf, wie die Apparatur zur Wiedergabe bewegter Bilder anfangs genannt wurde, Einzug in den Wurstelprater. In den Anfangsjahren zeigten die Kinos kurze Filme, Reisebilder, Natur- und Alltagsszenen, Neuigkeiten aller Art aus aller Welt. Mit dem Erzählen von Geschichten und mit dem Einsatz von Schauspieler:innen begann der rasante Aufstieg zur modernen Massenunterhaltung.

Ab circa 1905 zählten die Kinos zu den größten und wirtschaftlich stärksten Betrieben im Prater. In der Zeit nach dem Ersten Weltkrieg stieg ihre Zahl auf sieben, darunter das *Zirkus Busch Kino*, das mit 1.700 Plätzen größte Filmtheater der Stadt. Mit Ausnahme des Lustspielkinos an der Ausstellungsstraße wurden sie beim Praterbrand am Ende des Zweiten Weltkriegs zerstört. Nach 1945 änderten sich die Gewohnheiten, und der Wurstelprater verlor allmählich seine Bedeutung als Vergnügungs- und Ausgehviertel in Wien, rückte mental und kulturell wieder etwas weiter von der Stadt weg. Er wurde zum modernen Freizeitpark und vor allem von Familien mit Kindern frequentiert. Das Kino war zwar nach wie vor ein beliebtes Vergnügen, aber seine Zeit im Prater war abgelaufen.

Seit der Frühzeit des Kinos ist der Prater auch ein beliebtes Motiv im österreichischen und internationalen Film. So war der »Rumpfkünstler« Nikolaj Kobelkoff mit seinen Fertigkeiten bereits um 1900 eine Attraktion auf der Leinwand, Wiener Filmschaffende wie Erich von Stroheim oder Josef von Sternberg machten den Prater zum Schauplatz des US-amerikanischen Kinos. In *Der dritte Mann* wurde für den Moment der Wahrheit der Blick aus dem Riesenrad auf den Prater und die Ruinen der Stadt gewählt, James Bond vergnügte sich hier unter den Augen der Schurken, und Ulrike Ottinger ließ in ihrer Dokumentation 2007 mitten im Trubel die ernsten Kapitel, wie den Rassismus, in der Geschichte dieses Orts aufscheinen.

Das österreichische Kino bevölkerte den Prater mit galanten Kavalieren, rohen Verführern, Lebenskünstler:innen, Ausgestoßenen, Aufschneidern, Schwindler:innen, Strizzis und Ganoven. Glück und Enttäuschung, Liebe und Betrug, Sex und Gewalt liegen stets nah beieinander, in den bittersüßen Liebesgeschichten der Zwischenkriegszeit, in *Die kleine Veronika* (Robert Land, 1929) oder *Heut' ist der schönste Tag in meinem Leben* (Richard Oswald, 1936), oder in den rauen Komödien und Dramen nach 1945 wie *Wienerinnen – Schrei nach Liebe* (Kurt Steinwendner, 1952), *Exit … nur keine Panik* (Franz Novotny, 1980), der Episode *Tagada* aus *Slidin' – Alles bunt und wunderbar* (Barbara Albert, 1998) oder *Wilde Maus* (Josef Hader, 2017). Auch die künstlerische Avantgarde suchte mit *P.R.A.T.E.R.* von Ernst Schmidt jr. (1963) diesen Ort auf, zerlegte ihn aber in seine elementaren Bestandteile: Bewegung, Licht, Stimmen, Klänge.

Prater-Panoramabild 2024 von Olaf Osten (Ausschnitt)
Österreichische Filmgrößen aus mehr als hundert Jahren teilen sich den roten Teppich: Romy Schneider als Sissi, Arnold Schwarzenegger als starker Mann, Hollywoodstar Hedy Lamarr und Oscarpreisträger Christoph Waltz. Auf dem Balkon des »Film Palasts«, zuvor Theater und Affentheater, unterhalten sich die beiden Regisseure Michael Haneke (Oscar für *Liebe* 2013) und Erich von Stroheim. Dieser ließ für seinen in Wien spielenden Film *Merry-Go-Round* (1923) in Hollywood den Prater nachbauen.

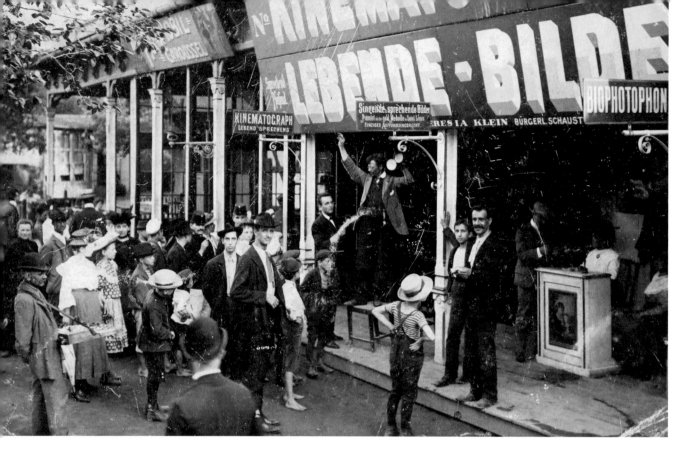

**»Kinematograph Lebende Bilder«
von Theresia Klein, ca. 1905**
Foto: unbekannt, Wien Museum,
Inv.-Nr. 215072

Diese ungewöhnliche Aufnahme
zeigt, wie das Kino Einzug in den
Prater hält. In großen Lettern ist
die neue Attraktion auf der Fassade
angekündigt, ein wild gestikulieren-
der Ausrufer preist sie dem Publikum
an. Hinter der Sitzkassa im Halb-
dunkel des Vorbaus ist die Besitzerin
Theresia Klein zu sehen.

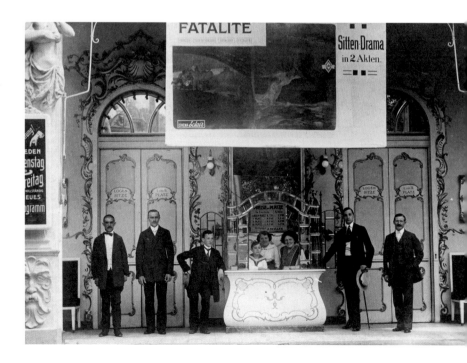

**Kino Stiller: vermutlich die Besitzerin
Josefine Kirbes hinter der Kassa
mit ihren Mitarbeiter:innen
(das Plakat wirbt für den Film
»FATALITÉ«, F 1912), 1912**
Foto: unbekannt, Wien Museum,
Inv.-Nr. HP 16/77/1

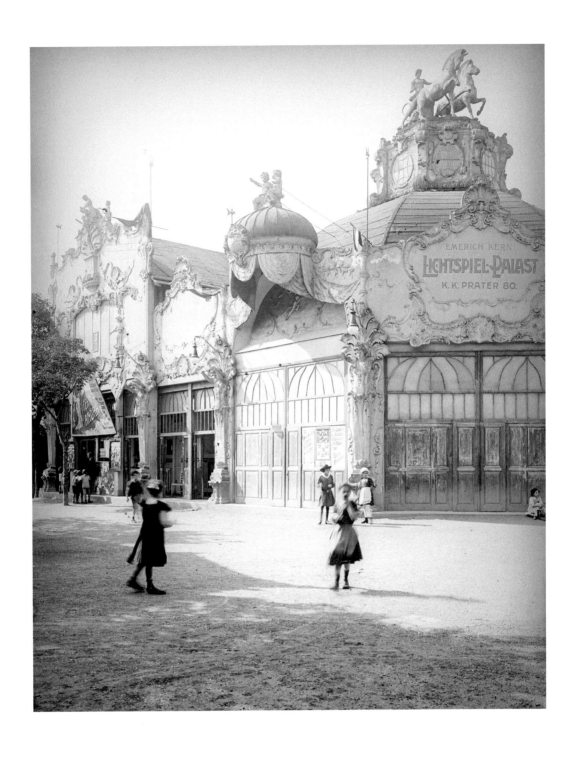

**Lichtspiel-Palast von
Emerich Kern, ca. 1910**
Foto: unbekannt, ÖNB, Bildarchiv,
Inv.-Nr. 5209B POR MAG

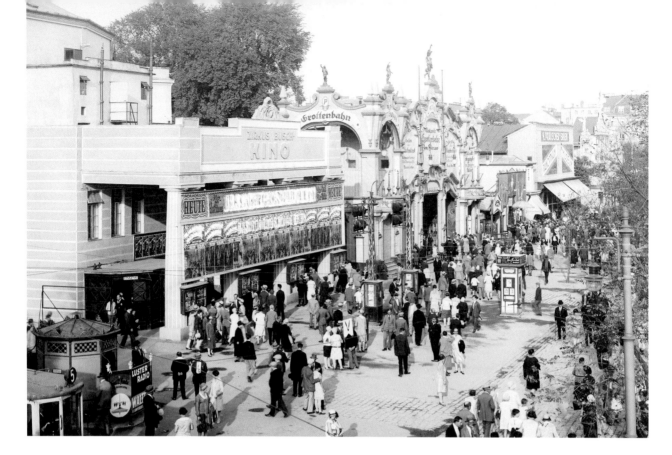

Zirkus Busch Kino (links im Vordergrund) am Beginn der Ausstellungsstraße, ca. 1930
Foto: unbekannt, ÖNB, Bildarchiv, Inv.-Nr. L 31.163c POR MAG

Kino Lustspieltheater, ca. 1930
Foto: Alpenland, Wien Museum, Inv.-Nr. 106692/2

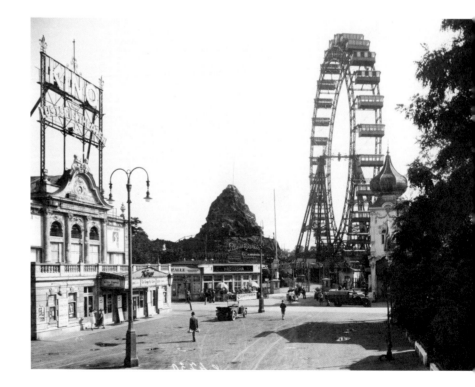

**Einzelbilder aus Friedrich Kuplents
»Prater« (1929)**
Österreichisches Filmmuseum
Friedrich Kuplent (1905–1985)
war ein Wiener Amateurfilmer, der
mit seinem Film *Prater* (1929) zu
den Pionieren des österreichischen
Experimentalfilms zählt. Mit wilden
Schnitten, schrägen Perspektiven und
Überblendungen fokussierte Kuplent
auf den Prater als Ort unablässiger
Bewegung.

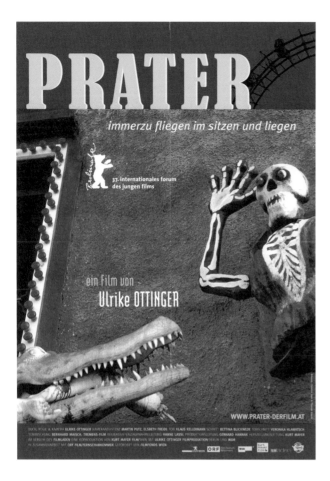

Plakat für den Dokumentarfilm »Prater«
von Ulrike Ottinger, 2007
Grafik: Christine Horn, Thomas
Esterer, Wienbibliothek im Rathaus,
Inv.-Nr. P–366568

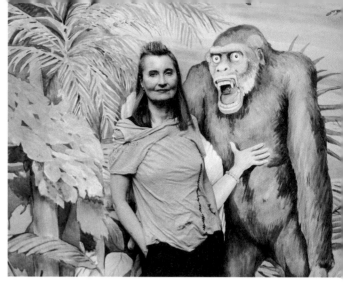

»Prater« – Elfriede Jelinek mit Gorilla
Foto: Ulrike Ottinger, 2006; © Ulrike Ottinger

Die österreichische Literaturnobelpreisträgerin Elfriede
Jelinek wirkte in Ulrike Ottingers Dokumentarfilm *Prater*
(2007) mit. Sie zeigte sich als eine von einem Gorilla
geraubte weiße Frau. Das spielte auf den populären Mythos
von King Kong an, der auf einer südafrikanischen Legende
aus dem 19. Jahrhundert basiert. Eine solche Figuren-
gruppe war auch im berühmten *Panoptikum* von Hermann
Präuscher im Prater zu sehen.

Für Ulrike Ottingers Film hat Elfriede Jelinek 2006 einen
Text verfasst, in dem sie von der zeitweisen Erlösung vom
Zwang vom eigenen Ich spricht: »Indem wir uns in, auf die-
sen Maschinen, die nur dem Vergnügen dienen, zur Schau
stellen, aus ihnen herausschauen auf die Umstehenden,
die uns dabei zuschauen, geben wir etwas von uns her,
wir geben es fort, ja, indem wir uns zeigen, schenken wir
uns her.«

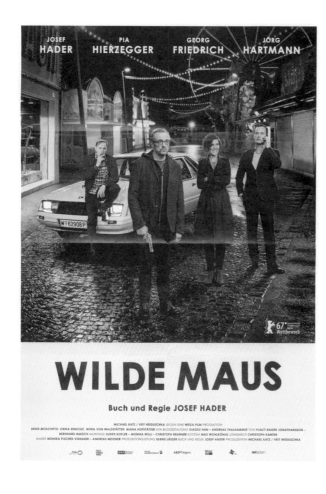

Plakat für den Spielfilm »Wilde Maus«
von Josef Hader, 2017
Wienbibliothek im Rathaus,
Inv.-Nr. P – 246609
In der Tragikomödie *Wilde Maus*
findet ein arbeitslos gewordener
Musikkritiker Zuflucht im Prater.

Einzelbilder aus Ernst Schmidt jr.
»P.R.A.T.E.R.« (1963)
Sixpackfilm
Der Experimentalfilmer Ernst
Schmidt jr. setzt in *P.R.A.T.E.R.*
(1963) alles in Bewegung, unterlegt
mit einer Tonspur aus Geräuschen,
Musik, Fragmenten von Interviews
sowie Lautgedichten Ernst Jandls.

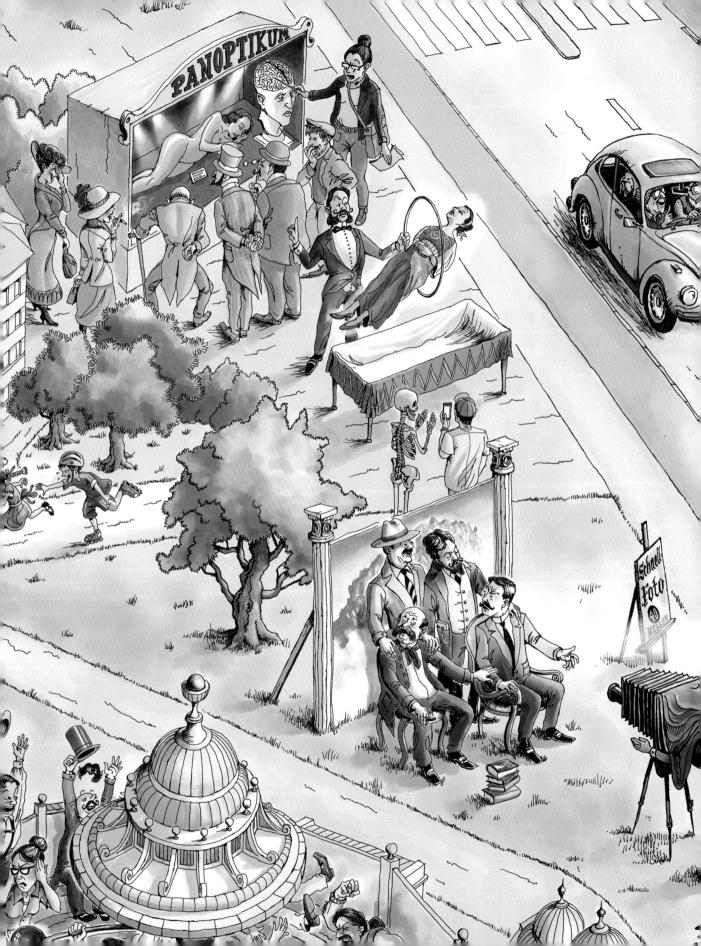

Körper und Lust

Der menschliche Körper ist auf vielfältige Weise Thema in der Geschichte des Praters. Es geht um ideale, scheinbar abnorme, fantastische, leistungsstarke oder fremde Körper. Anatomische Museen gaben seit dem 19. Jahrhundert anhand von Wachspräparaten Einblicke in das Innere des Menschen, den nackten oder kranken Körper. Erstmals wurde außerhalb der medizinischen Schulen und zum Argwohn der Kirchen öffentlich Sexualaufklärung betrieben.

Menschen mit Behinderungen oder Anomalien wurden in Schaubuden als Attraktionen vorgeführt. Für sie war der Prater ein ambivalenter Ort, wo sie der Schaulust des Publikums brutal ausgesetzt waren, aber auch Schutz, Gemeinschaft und einen Unterhalt finden konnten. In besonders drastischen Fällen wurden Menschen selbst nach ihrem Tod ausgestellt, wie Julia Pastrana (1834–1860), die Hypertrichose (übermäßiges Haarwachstum) hatte. Nikolaj Kobelkoff (1851–1933) wiederum, der ohne Arme und Beine geboren wurde, brachte es zum erfolgreichen Unternehmer und gründete eine bis heute im Prater ansässige Familie.

Aus den europäischen Kolonien, aus Afrika oder Asien wurden Menschen für große Schaustellungen nach Wien gebracht, wo sie sexistischer und rassistischer Gewalt ausgesetzt waren. Der Hamburger Tierhändler Carl Hagenbeck präsentierte Schauen dieser Art in der Rotunde und propagierte im Riesenrundbau die technische Überlegenheit Europas. Im Wiener Thiergarten am Schüttel waren um 1900 afrikanische »Dörfer« zu sehen, wo dem Publikum ein scheinbar authentisches Alltagsleben fernab der europäischen Zivilisation vorgespielt wurde. Fast rund um die Uhr waren die »Bewohner:innen«, Frauen, Kinder und Männer, den zudringlichen Blicken und einem fieberhaften Interesse der Besucher:innen an ihren Körpern ausgesetzt.

Der Prater war der Ort, wo die Grenzen und Fähigkeiten des menschlichen Körpers ausgetestet wurden, bei artistischen Hochleistungen, bei Seiltänzer:innen und Trapezkünstler:innen, bei Feuer- oder Schwertschluckern.

Mit den »starken« Männern und einigen »starken« Frauen, mit Boxen, Ringen oder Gewichtheben wurde auf den Praterbühnen ein neues athletisches Körperideal populär, so wie mit Laufen, Radfahren, Leichtathletik, Fußball oder Tennis der moderne Massensport hier seine Anfänge hatte.

Viele Attraktionen setzen bis heute auf extreme Körpererfahrungen, auf Schwindel, Schrecken und Panik. In der Psychologie ist von Thrill die Rede, von körperlichen Exzessen, die das moderne Großstadtleben anderswo nur selten erlaubt.

Prater-Panoramabild 2024 von Olaf Osten (Ausschnitt)
Bis 1945 befand sich ein Teil des Wurstelpraters auch auf der linken Seite der Ausstellungsstraße in der Venediger Au. Berühmte Attraktionen hatten hier ihren Platz: *Präuscher's Panoptikum und Anatomisches Museum*, das Zaubertheater von Kratky-Baschik sowie Karl Pretschers Grottenbahn und Schnellfotografen-Atelier, wo man schnell und günstig zu einem Erinnerungsbild kam und sich die Fotografie zum Massenmedium entwickelte. Hier beim Schnellfotografen vier berühmte Wiener Schriftsteller, die um 1900 den Prater zum Schauplatz ihrer Geschichten machten: Stefan Zweig, Arthur Schnitzler (stehend), Peter Altenberg und Hugo von Hofmannsthal (sitzend).

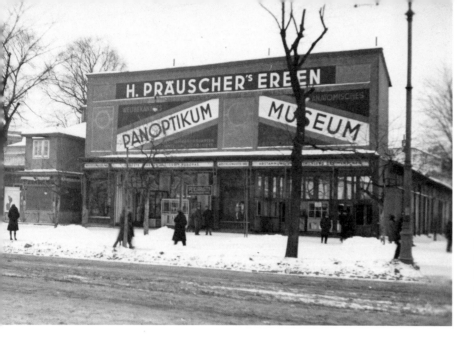

Fassade von »H. Präuscher's Erben«
in der Ausstellungsstraße,
links »Panoptikum«, rechts
»Anatomisches Museum«, 1933
Foto: unbekannt, Wien Museum,
Inv.-Nr. HP 16/140/21

**Offener männlicher Rückentorso
mit Eingeweiden, ca. 1900**
Wachs, Wien Museum, Inv.-Nr. 169956/3

Die Wachsfigur wurde ursprünglich für *Präuscher's Panopticum und Anatomisches Museum* hergestellt, das sich 1871 an der Ausstellungsstraße dauerhaft im Wiener Prater niederließ. Davor war der aus einer Schaustellerfamilie stammende Hermann Präuscher mit seinem *Anatomischen Museum* durch Europa getourt. Museen dieser Art waren ab der Mitte des 19. Jahrhunderts beliebte Attraktionen. Sie zeigten anatomische und pathologische Präparate (aus echten Menschenteilen oder aus Wachs) und machten den Körper und dessen Krankheiten in der Tradition von medizinischen Sammlungen erstmals einem breiten Publikum bekannt. Vielfach erregten sie damit auch das Missfallen insbesondere der katholischen Kirche.

Neben dem Museum zeigte Präuscher in einer zweiten Halle ein Panoptikum, das berühmte Personen, Szenen und Ereignisse mit Wachsfiguren darstellte. Dazu zählten gekrönte Häupter, kämpfende Gladiatoren, die Teilnehmer der österreichischen Polarexpedition von 1872, Figuren aus der Mythologie, aus Sagen und Märchen oder berühmte Verbrecher. Die Figuren wurden regelmäßig ergänzt und umgearbeitet. Eine eigene Abteilung widmete sich Folter- und Hinrichtungsmethoden. In Summe bot Präuscher eine breite Palette zwischen sachlicher Aufklärung, Grusel und Erotik. Kindern und Jugendlichen war der Eintritt in das Anatomische Museum verboten.

Präuscher's Panopticum und Anatomisches Museum fiel dem Praterbrand 1945 zum Opfer. Nur wenige Präparate und Figuren konnten gerettet werden. Ein Teil wurde bis in die 1990er Jahre in einem *Sex Museum* im Prater gezeigt.

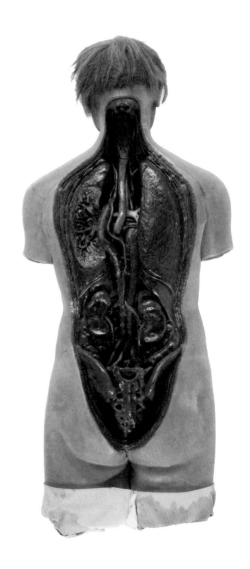

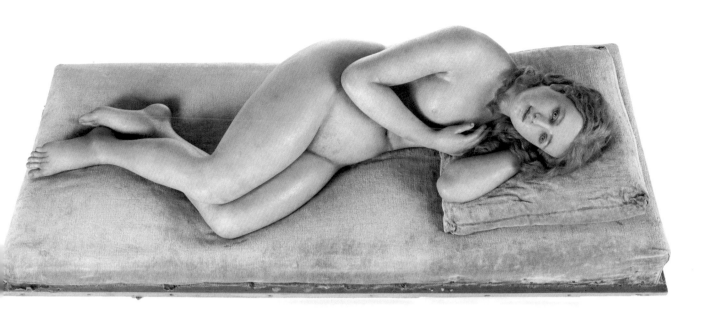

**»Das ruhende Mädchen« aus
»Präuscher's Panopticum und
Anatomischem Museum«, um 1900**
Wachs, Wien Museum,
Inv.-Nr. 169956/2

**»Weinender Amor« aus »Präuscher's
Panopticum und Anatomischem
Museum«, um 1900**
Wachs, Wien Museum,
Inv.-Nr. 169956/1
Der Amor weint über einen zer-
brochenen Pfeil, nachdem er als
Personifizierung der Liebe und des
Sich-Verliebens das Herz verfehlt hat.

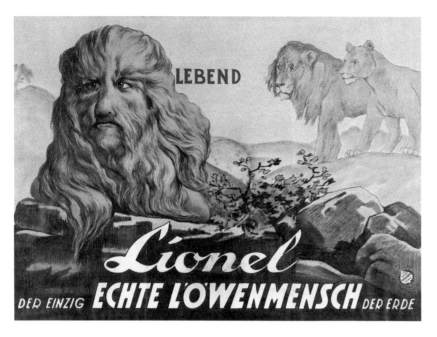

Plakat »Lionel der einzig echte
Löwenmensch der Erde«, um 1910
Lithografieanstalt Adolph Friedländer,
Wien Museum, Inv.-Nr. 174769

Der in Russland (heute Polen) geborene
Stephan Bibrowsky (1890–1932/34)
litt unter Hypertrichose und wurde
bereits im Kindesalter als »Löwen-
oder Haarmensch« zur Schau gestellt.
Von 1908 bis circa 1910 lebte er in
Wien. Für Menschen mit Anomalien
waren Orte wie der Prater ambiva-
lent. Hier waren sie der Schaulust
des Publikums auf oft brutale Weise
ausgesetzt, konnten aber auch Schutz,
Gemeinschaft und einen Unterhalt
finden. Lebensläufe verliefen oft sehr
unterschiedlich. In besonders dras-
tischen Fällen wurden Menschen noch
nach ihrem Tod in präparierter Form
ausgestellt, wie die ebenfalls unter
Hypertrichose leidende Julia Pastrana
(1834–1860).

Feigls »Welt- oder Abnormitätenschau«, ca. 1910
Foto: unbekannt, Wien Museum, Inv.-Nr. 16/89/8

In Jakob Feigls Praterhütte wurden über Jahrzehnte
Menschen mit besonderen körperlichen Eigenschaften,
ob angeboren oder wie im Fall tätowierter Menschen
erworben, zur Schau gestellt. Vieles war nur erfunden
oder fantasiert, spekulierte auf Grusel und Schrecken.

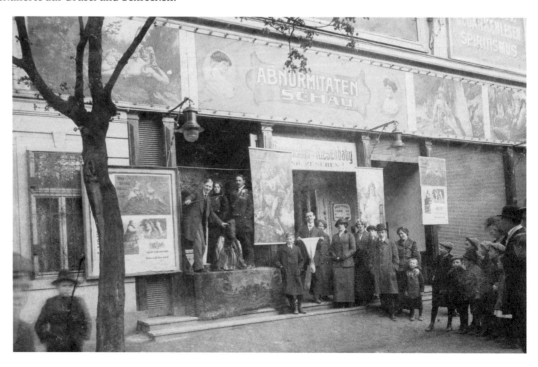

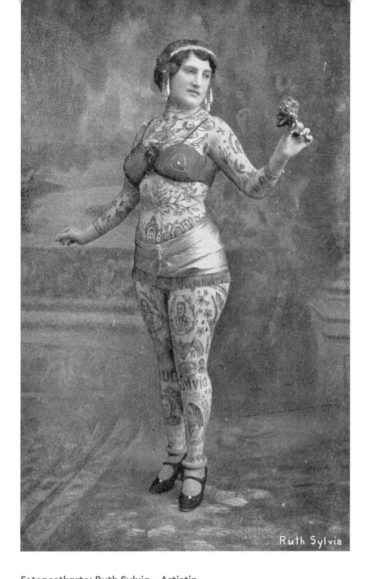

Fotopostkarte: Ruth Sylvia – Artistin mit Ganzkörpertätowierung, ca. 1920
Foto: unbekannt, Wien Museum, Inv.-Nr. 221990/78

Ruth Sylvia, 1886 in eine Wiener Artistenfamilie geboren, trat seit den 1900er Jahren mit ihren Ganzkörpertätowierungen vor Publikum auf. Zeitungsberichten zufolge war sie von einer Japanerin in London tätowiert worden.

Der Athlet »Wary« in römischer Kleidung im Zirkus Zentral im Prater, 1923/24
Foto: unbekannt, Wien Museum, Inv.-Nr. 172921/22

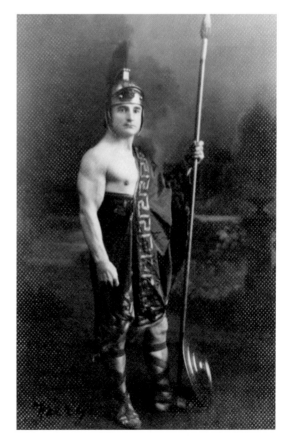

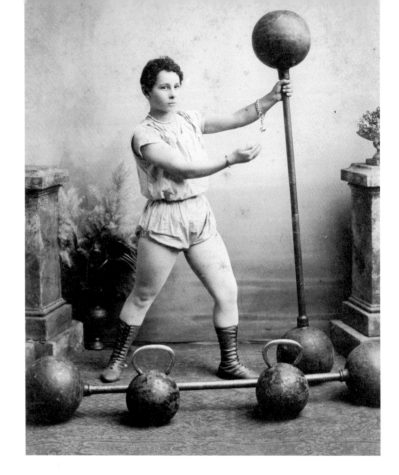

Eine Ringerin beim Training, um 1900
Foto: Josef Fibinger, Wien Museum,
Inv.-Nr. 175702
Damen-Ringkämpfe fanden in
der Zeit um 1900 insbesondere in
Zirkussen und Varietés statt.

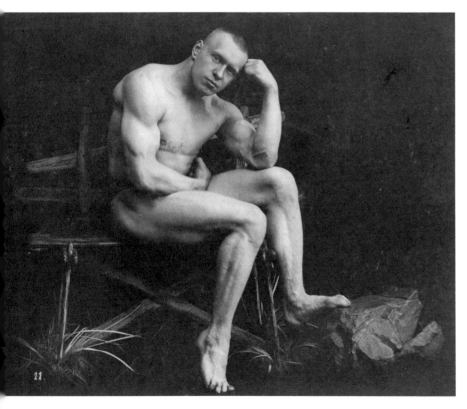

**Der Ringer und Athlet Georg
Hackenschmidt, 1904/05**
Foto: Wilhelm Scharmann
Wien Museum, Inv.-Nr. 175708
Der aus Russland stammende
international erfolgreiche deutsch-
baltische Ringer und Athlet Georg
Hackenschmidt (1878–1968) hielt
sich längere Zeit in Wien auf, wo er
1898 Europameister im Schwer-
gewicht wurde.
Der muskulöse Männerkörper
entwickelte sich im 19. Jahrhundert
in Europa zum Idealbild, wobei die
Übergänge zwischen Artistik und
modernem Körpersport längere Zeit
fließend blieben. Athleten und »star-
ke Männer«, oft als Herkules oder
Samson tituliert, traten in Zirkussen
und anderen Vergnügungsorten auf,
waren aber auch Mitbegründer der
bald olympischen Sportarten Ringen
und Gewichtheben.

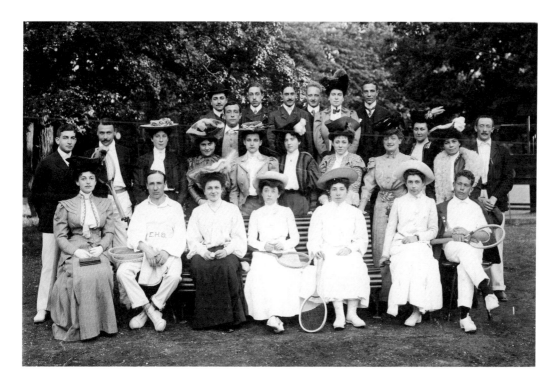

Gruppenfoto, Tennisturnier im »Wiener Park Club«, 1905
Foto: Verlag bzw. k. u. k. Universitätsbuchhandlung
R. Lechner (Wilh. Müller), Wien Museum, Inv.-Nr. MF 6872

Der Wiener Park Club in der Rustenschacherallee im
Prater wurde 1881 als Radfahrclub u.a. von Mitgliedern
des Kaiserhauses gegründet. Später wurde der Park Club
zum reinen Tennisverein. Über mehrere Jahrzehnte wurden
hier die Davis-Cup-Spiele ausgetragen.

Plakat »Fünf Länder Kampf«, 1926
Verlag: Franz Adametz, Wienbibliothek im Rathaus,
Plakatsammlung, Inv.-Nr. P – 41304

Der *Fünf Länder Kampf* zwischen der Tschechoslowakei,
Deutschland, Jugoslawien, Ungarn und Österreich wurde
auf dem WAC-Platz ausgetragen, der Sportstätte des
vornehmen Wiener Athletiksport-Clubs. 1898 ging der
Platz mit Tennisplätzen, Leichtathletikanlagen und
einem Fußballfeld in der Rustenschacherallee im Prater
in Betrieb. Der WAC-Platz war auch Austragungsort
früher österreichischer Fußball-Länderspiele.

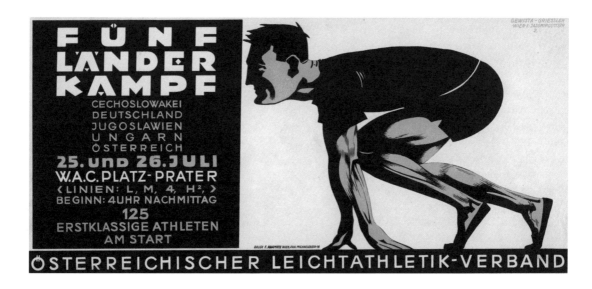

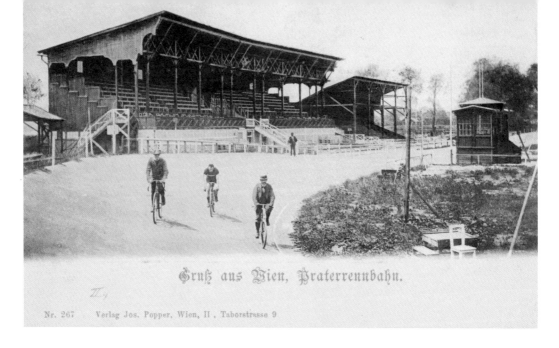

Ansichtskarte: Die erste Radrennbahn im Prater, um 1900
Verlag: Jos. Popper, Wien Museum, Inv.-Nr. 234035

In den 1860er Jahren tauchten die ersten Hochräder
in Wien auf, der Prater wurde schnell zum wichtigsten
Radfahrort der Stadt. 1870 gewann Friedrich Maurer
das erste Radrennen im Prater, in den 1890er Jahren war
Crescentia Flendrovsky (1872–1900) eine der Pionierinnen
des Frauenrennsports. Im Prater wurden auch die ersten
Radwege angelegt. 1885 errichteten vier Wiener Radfahr-
vereine die erste Radrennbahn in Wien. Sie befand sich
etwa an der Stelle des heutige Max-Winter-Platzes.

**Ansichtskarte: Praterstadion,
1930er Jahre**

Foto: unbekannt, Wien Museum,
Inv.-Nr. HP 27/10/4

Das Praterstadion (heute Ernst-
Happel-Stadion) wurde als Teil eines
modernen Sportparks anlässlich
der im Roten Wien stattfindenden
Arbeiterolympiade errichtet. Archi-
tekt war Otto Ernst Schweizer
(1890–1965), der das Stadion im
Sinn eines demokratischen Raums als
flache Schale ohne Ehrentribünen und
sonstige Hierarchisierungen anlegte.
Das Stadion war von Beginn an ein
hochpolitischer Ort. Im Roten Wien
war es Schauplatz von Massenfest-
spielen, die unter anderen politischen
Vorzeichen auch im Austrofaschismus
(1934–1938) stattfanden. Im Sep-
tember 1939 diente das Stadion als
Deportationslager für Jüdinnen und
Juden, die, hier eingesperrt, zum Teil
»anthropologisch« vermessen und
schließlich in das Konzentrationslager
Buchenwald deportiert wurden. Nach
1945 wurde das Stadion mehrmals
umgebaut und renoviert.

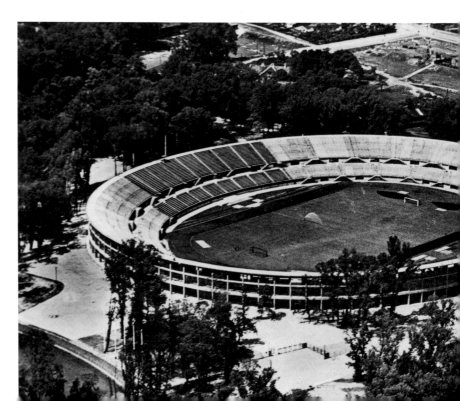

**Faust von einem Kraftmesser
im Prater, 1980er/1990er Jahre**
Kunststoff, Gerhard Seifert
Die Faust, die ein Brett durch-
schlägt, war dekorativer Teil
eines Kraftmessers im Prater.

**»Starker Mann« von einem Kraftmesser
im Prater, 1980er/1990er Jahre**
Kunststoff, Wien Museum,
Inv.-Nr. SO 126
Der »starke Mann« mit Bodybuilder-
figur war Teil eines Kraftmessers im
Prater. Die Spieler:innen konnten sich
mit der Figur im Seilziehen messen.

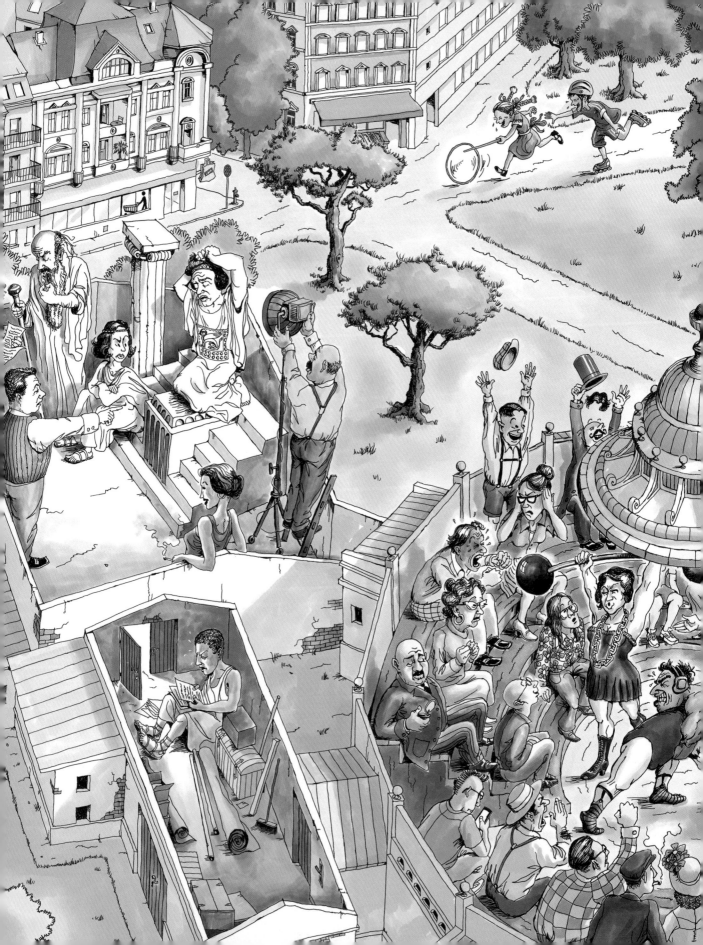

Großes Theater

Historisch war der Prater ein wichtiger Aufführungsort von dramatischer Kunst und Musik in den zahlreichen Theatern, Varietés, Kabaretts, Zaubertheatern, Musikhallen oder Zirkussen. In den Sälen und Gärten der Gaststätten und Kaffeehäuser wurden Konzerte gegeben. Kapellen, unter ihnen berühmte Damenkapellen, spielten Marschmusik, Wienerlieder, modische Tanzmusik, die gängige Musik der Zeit.

Viele Theaterstücke wählten den Prater als Schauplatz. In der Musik war und ist der Prater als der »wienerische Ort« ein beliebtes Motiv, von Mozart über Beethoven, Strauss, Lehár, Stolz und Leopoldi bis in die Gegenwart.

Zu den Praterimpressionen insbesondere des Wurstelpraters zählten stets auch die Klänge – der Bewegungsmaschinen und Musikautomaten, der menschlichen Stimme, der Ausrufer, der Angst- und Lustschreie des Publikums.

Im Prater konnten sich jeder Mann und jede Frau an Schießbuden, Watschenmännern, Kraftmaschinen, an Automaten, Flippern, beim Tischfußball, Airhockey, im Autodrom oder auf der Gokart-Bahn messen, bewundern lassen, Geschicklichkeit, Kraft und Mut beweisen.

Beim Schnellfotografen schlüpfte man in fremde Kleider und Körper, saß hinter dem Steuer großer Autos, steuerte Flugzeuge, konnte die Reichen und Schönen imitieren, sich lustig machen.

Einem großen Publikum wurden im Prater mit Kunst und Spektakeln die jeweils gängigen Vorstellungen der nahen und fernen Welt vermittelt, in den Panoramen, Dioramen, Grottenbahnen und insbesondere auf der Weltausstellung 1873, die Wien für einige Monate ins internationale Rampenlicht rückte. Mehr als 50.000 Aussteller aus 35 Ländern zeigten ihre neuesten Erfindungen. Das Hauptaugenmerk lag auf Maschinen und der industriellen Produktion. Die architektonische Anlage interpretierte die Welt von Wien aus. Im Zentralbau, der Rotunde, präsentierte sich Österreich als Vermittler zwischen Ost und West, Nord und Süd, zwischen industrialisierten und agrarischen Staaten. Japan nutzte die Wiener Weltausstellung, um seine Kultur bekannt zu machen und seine Bereitschaft zur Öffnung gegenüber dem Westen zu zeigen. Viele Länder wie Australien oder Indien waren in dieser Zeit nur als »Anhängsel« der europäischen Kolonialreiche vertreten; über Länder der islamischen Welt kursierten stark stereotype Orient-Bilder.

Prater-Panoramabild 2024 von Olaf Osten (Ausschnitt)
Der österreichische Schauspieler und Regisseur Max Reinhardt (links oben) probt für die Inszenierung der griechischen Tragödie *Ödipus*, die im Riesenrundbau des *Zirkus Busch* im Prater 1911 aufgeführt wurde. Reinhardt wollte mit Masseninszenierungen das Theater modernisieren und demokratisieren. In der Hauptrolle des tragischen König Ödipus ist Alexander Moissi, ein Bühnenstar dieser Zeit, zu sehen. Im *Zirkus Busch*, 1892 in einem ehemaligen Panoramagebäude eröffnet, wurden unterschiedliche Attraktionen geboten, so auch Box- und Ringkämpfe. Es treten auch Athletinnen auf. 1920 in ein Kino umgebaut, wurde das Gebäude zu Kriegsende 1945 zerstört.

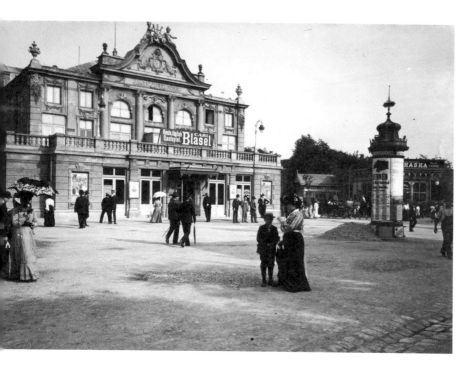

Jantschtheater (davor Fürsttheater), ca. 1900
Buch- und Kunstverlag Gerlach & Wiedling, Wien Museum, Inv.-Nr. 135032/2/1

Wiener Damenkapelle im Restaurant »Zum Eisvogel«, ca. 1900
Foto: unbekannt, Wien Museum, Inv.-Nr. 72464
Damenkapellen waren ausschließlich oder überwiegend mit Musikerinnen besetzte Kapellen, die in Restaurants und Tanzsälen im Prater eine große Attraktion darstellten.

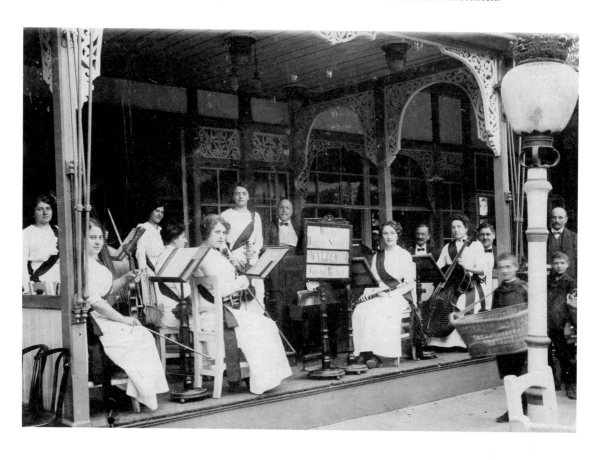

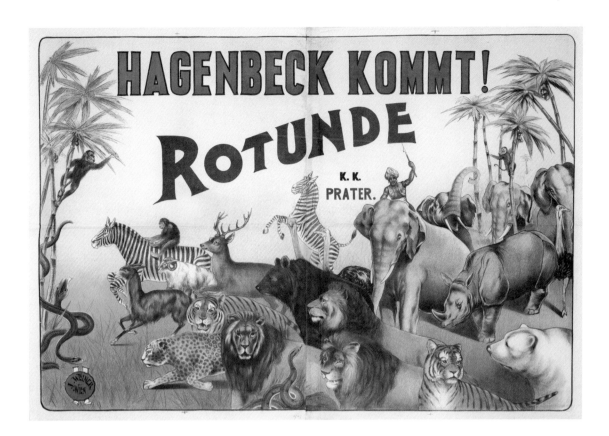

Plakat »Hagenbeck kommt!«, 1897
Druck: J. Weiner, Albertina,
Inv.-Nr. DGNF 5457
Der Hamburger Tierhändler und
Zirkusgründer Carl Hagenbeck
(1844–1913) gastierte mehrmals mit
Tier- und Menschenschauen in Wien.
Seinen spektakulären Inszenierungen
gab er erfolgreich den Anstrich von
Wissenschaftlichkeit. 1897 zeigte er
in der Rotunde einen *Zoologischen
Circus*, in dem vor künstlichen Land-
schaften Tierschauen und Dressur-
vorführungen zu sehen waren. Vor der
Rotunde wurde ein »Beduinenlager«
errichtet.

**Notendruck: Foxtrottlied
»Das Lied vom Riesenrad«, 1921**
Musik: Karl Hajós, Worte: Beda
Verlag: Pierrot, Wien Museum,
Inv.-Nr. 172799

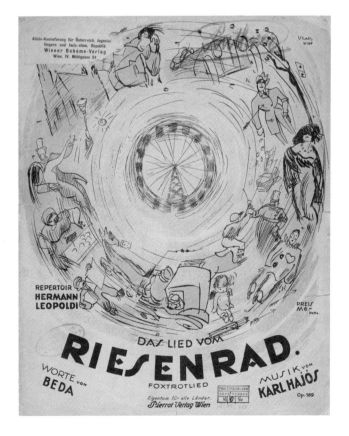

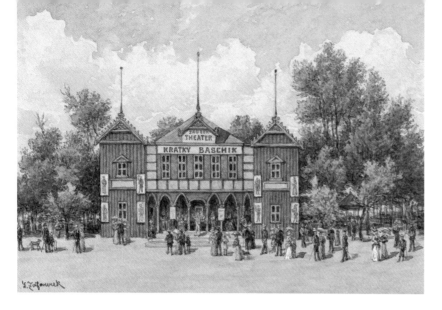

Gustav Zafaurek: Kratky-
Baschiks Zauber Theater an der
Ausstellungsstraße im Prater, 1879
Aquarell, Wien Museum,
Inv.-Nr. 24848

Anton Kratky-Baschik mit
Geistererscheinungen, ca. 1880
Foto: unbekannt, Wien Museum,
Inv.-Nr. 239667/3

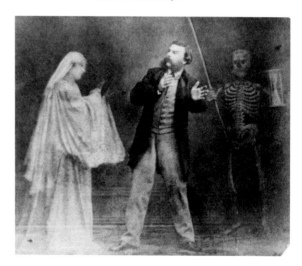

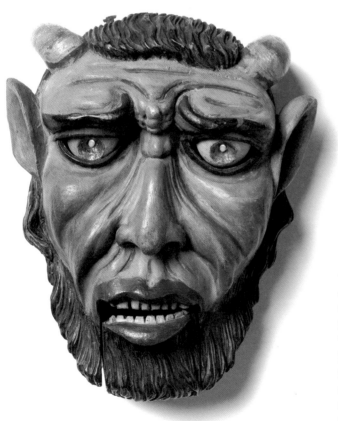

Teufelsmaske, vermutlich aus dem Zaubertheater
von Anton Kratky-Baschik im Prater, um 1900
Wien Museum, Inv.-Nr. 315528

Der Zauberer Anton Kratky-Baschik (1810–1889), den
Tourneen durch Europa und Amerika geführt hatten,
betrieb von 1874 bis zum seinem Tod 1889 ein Zauber-
theater an der Ausstellungsstraße im Prater. Zu seinen
aufregendsten Vorführungen zählten physikalische und
optische Kunststücke, mit denen er Geistererscheinungen
auf die Bühne zauberte. Das Theater wurde von seinen
Erben noch bis 1911 weitergeführt.

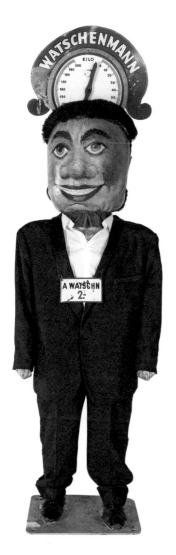

Watschenmann, nach 1945
Leder und Stoff, Stefan Sittler-Koidl
Am Watschenmann konnten sich die Praterbesucher:innen vor Publikum selbst produzieren oder schlicht ihre Wut abreagieren. Watschenmänner waren menschengroße Figuren, auf deren übergroße Köpfe mit einer Art Handschuh geschlagen wurde. Ein Kraftmesser zeigte die Stärke der »Watsche« (Ohrfeige) an. Andere beliebte Kraftmesser im Prater waren Schlaghämmer (»Hau den Lukas«). Nachweislich tauchten die Watschenmänner im späten 19. Jahrhundert im Prater auf. Der Begriff ging auch in die Umgangssprache ein und steht für jemanden, der ohne eigenes Verschulden Schläge abbekommt.

Diorama mit der Stadtansicht von New York aus dem Liliputexpress im Prater, 1958
Holz, Wien Museum, Inv.-Nr. 197146
Im Liliputexpress, einer Mini-Eisenbahn, waren auch Städteansichten von Paris, Moskau oder Venedig zu sehen.

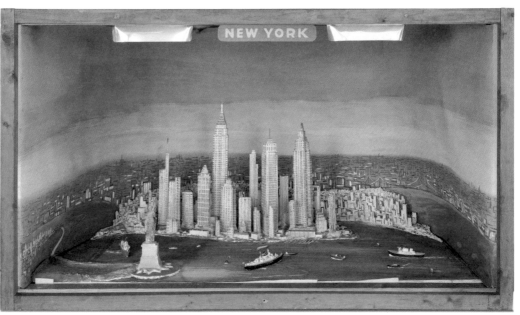

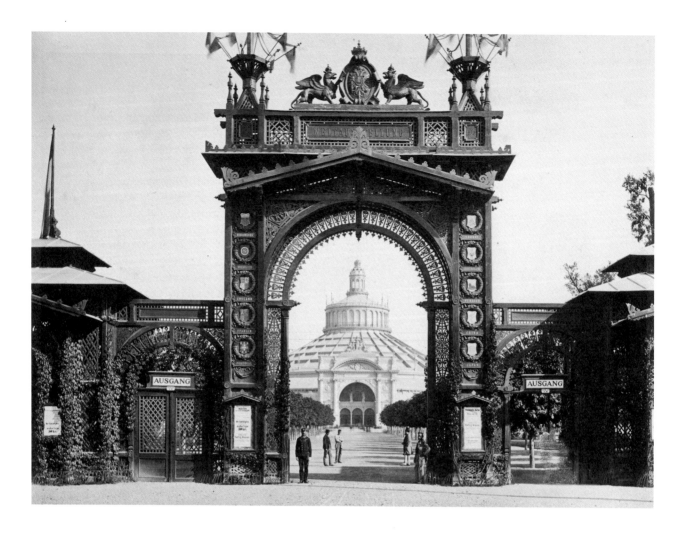

Die Wiener Weltausstellung 1873 auf dem Gelände der Krieau im Prater war nach den jeweils zwei in London und Paris die fünfte und erste im deutschsprachigen Raum. Mit 230 Hektar hatte sie eine fünfmal so große Grundfläche wie jene zuvor in Paris. 35 Länder und mehr als 50.000 Aussteller waren beteiligt. Österreich präsentierte sich als Vermittler zwischen den Welten, zwischen den industrialisierten und den agrarischen Ländern, zwischen Okzident und Orient. Große Teile der Welt waren allerdings nur als europäische Kolonien anwesend. Der Weltausstellung in Wien, damals eine der größten Städte der Welt, ein großer Modernisierungsschub vorangegangen. Die Donau wurde reguliert, die sechs Kopfbahnhöfe fertiggestellt, mit der Pferdeeisenbahn ein modernes Massenverkehrsmittel geschaffen und die erste Wiener Hochquellwasserleitung errich-

tet, die frisches Trinkwasser aus den Bergen nach Wien brachte. Die Weltausstellung wurde durch den Börsenkrach und die darauf folgende internationale Finanzkrise sowie vom Ausbruch der Choleraepidemie überschattet.

Haupteingang der Weltausstellung mit der Rotunde im Hintergrund, 1873
Foto: György Klösz, Wien Museum, Inv.-Nr. 47869/31
György Klösz war einer der vier Fotografen der Wiener Photographen-Association, die exklusiv die Weltausstellung fotografisch dokumentierten. Sie war mit zwei Pavillons auf dem Gelände vertreten und beschäftigte dort 50 Frauen und Männer.

»Exposition der Frauenarbeit«
im Pavillon der »Additionellen
Ausstellung«, 1873
Foto: Michael Frankenstein & Co
Wien Museum, Inv.-Nr. 173701/45

Bildung spielte auf der Wiener Welt-
ausstellung eine große Rolle, und das
Thema Frauenarbeit und -bildung
war eine Novität. Die Ausstellung
im dazugehörigen Pavillon wurde
in Kooperation mit Frauenerwerbs-
vereinen erarbeitet.

Pavillon des kleinen Kindes, 1873
Foto: György Klösz, Wien Museum,
Inv.-Nr. 173701/27

Der *Pavillon des kleinen Kindes*
erweiterte den Bildungsanspruch auf
das frühkindliche Alter und präsen-
tierte Apparate zur »Gymnastik der
Sinne«, zur Förderung von Seh- oder
Geruchssinn.

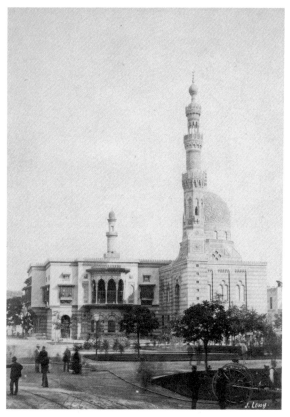

»Egyptischer Bau des Khedive«
(Palast des Vizekönigs von Ägypten), 1873
Foto: Josef Löwy, Wien Museum, Inv.-Nr. 174006/10

Ägypten (formal noch Teil des Osmanischen Reichs)
präsentierte sich auf der Wiener Weltausstellung mit
einem aufwendigen Pavillon. Es strebte ökonomische und
politische Reformen nach europäischen Vorbildern an,
wurde aber in Wien vor allem im Rahmen der traditionellen
Orientvorstellungen rezipiert.

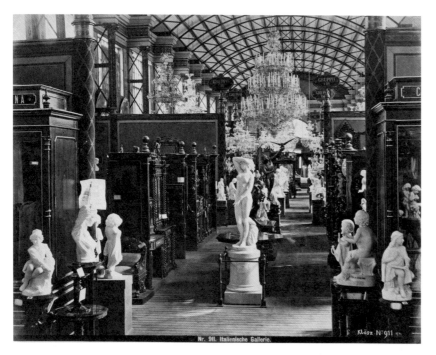

Nr. 911. Italienische Gallerie.

Klösz N° 911

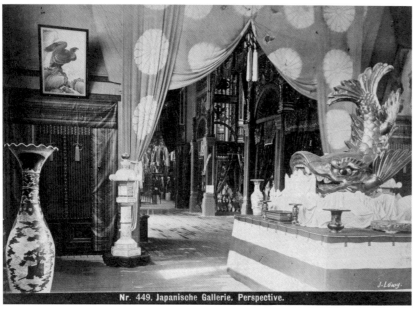

Nr. 449. Japanische Gallerie. Perspective.

J. Löwy.

Kunsthalle – die italienische
Galerie, 1873
Foto: György Klösz, Wien Museum,
Inv.-Nr. 78080/191

Kunsthalle – die japanische
Galerie, 1873
Foto: Josef Löwy, Wien Museum,
Inv.-Nr. 174005/11

Vincenz Estenfelder: Modell der Wiener
Weltausstellung 1873 (Detail), ca. 1880
Karton, Wien Museum, Inv.-Nr. 12788
Das Modell wurde von Vincenz
Estenfelder (gest. 1912), einem
Wiener Kartonage-Hersteller, gebaut.
1880 auf der *Niederösterreichischen
Gewerbe-Ausstellung* in der Gruppe
Papierindustrie präsentiert, lobte
die zeitgenössische Presse vor allem
die hohe Detailtreue. Als Vorlagen
dienten Estenfelder Pläne und Foto-
grafien, vermutlich aber auch die
eigene Anschauung. Das Museum
erwarb das Modell 1896 aus Privat-
besitz.

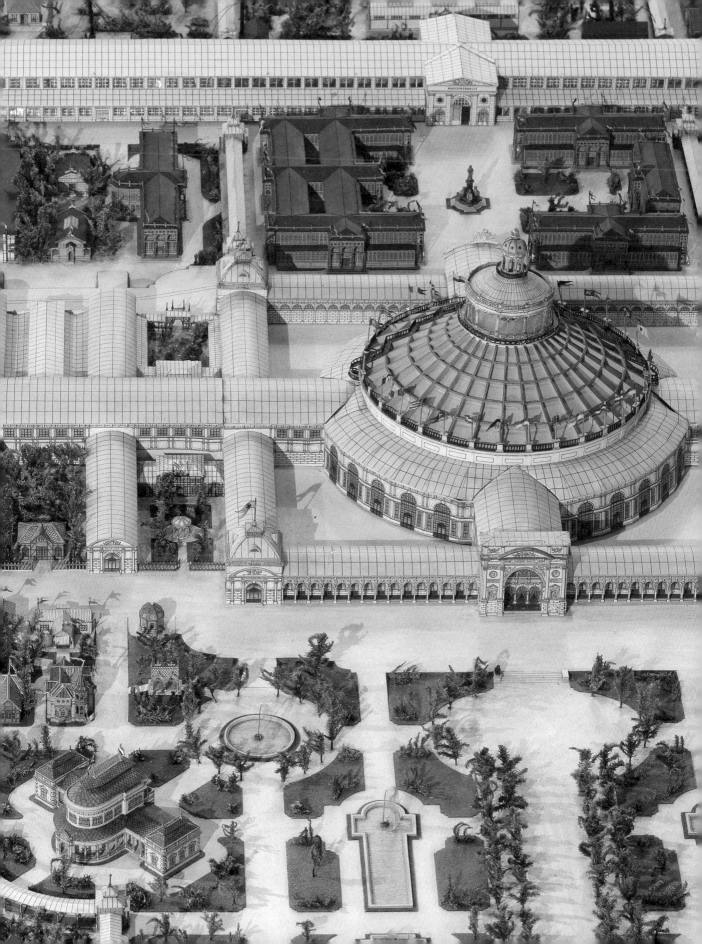

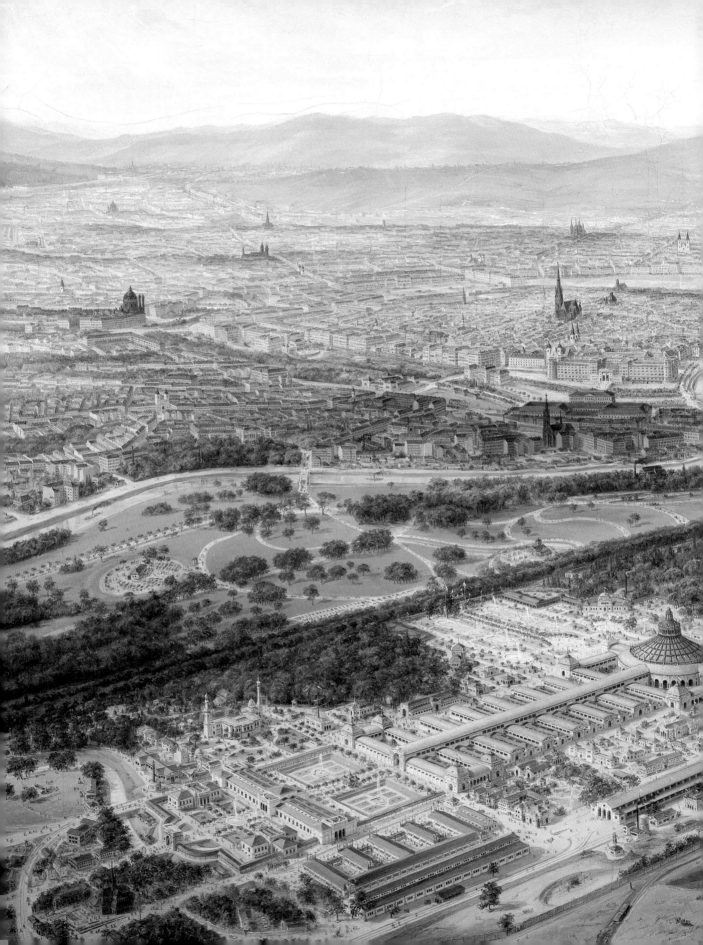

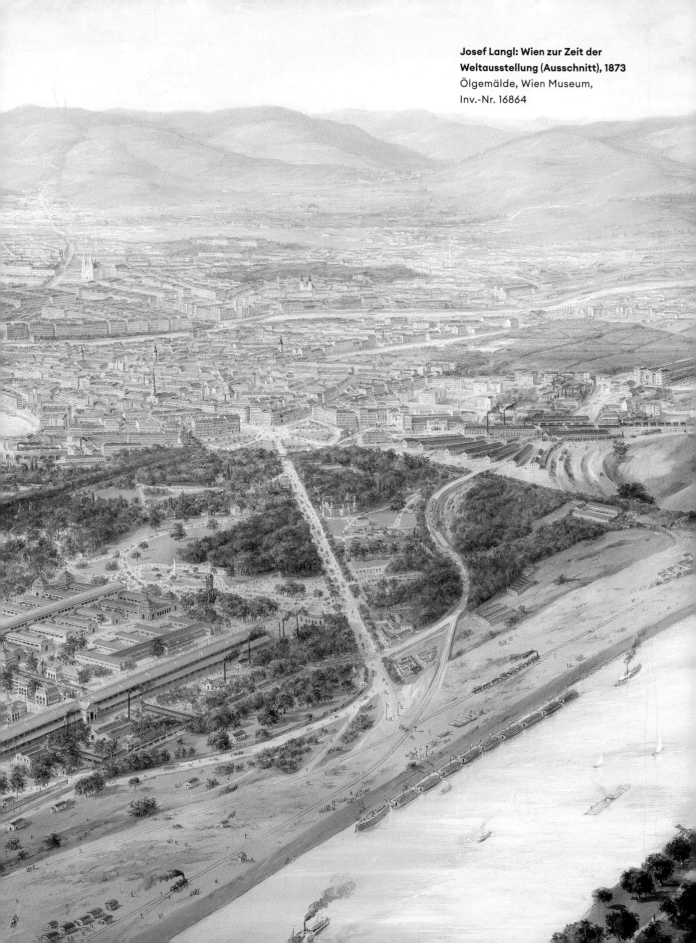

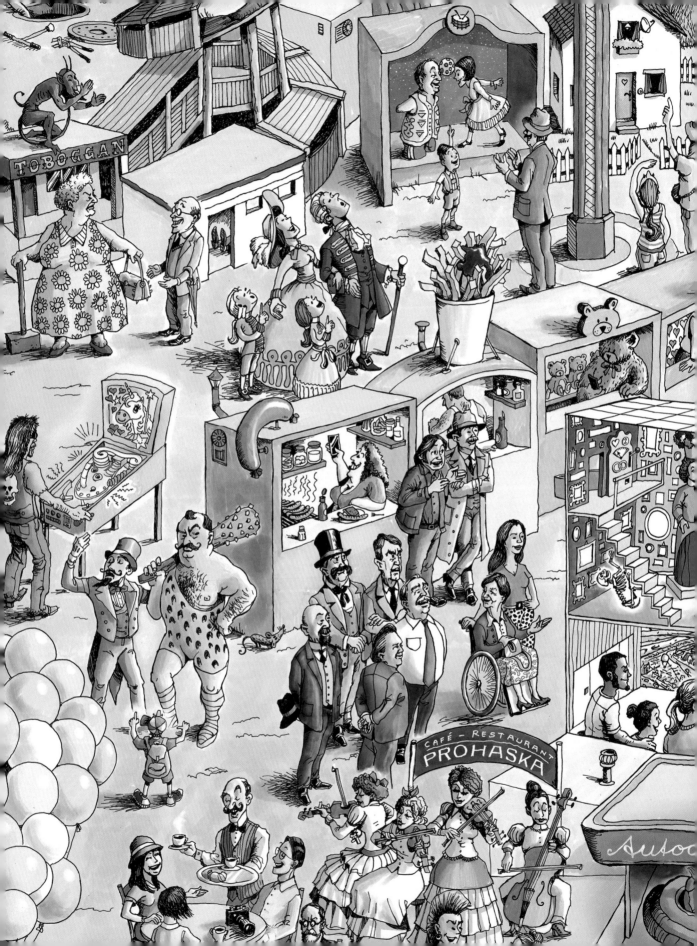

Hall of Fame

Die Ersten, die es gleich nach der Öffnung in den Prater zog, waren Gasthaus- und Kaffeehausbesitzer:innen aus der Stadt, die die Ausflügler:innen in einfachen, von großen Gärten umgebenen Holzhütten bewirteten. Bald folgten ihnen Zirkusleute, Artist:innen, Musiker:innen und Schausteller:innen, die in der Regel nur vorübergehend im Prater waren und mit ihren Künsten und Attraktionen oft durch ganz Europa zogen. Ihre Stellung und ihr Image in der Gesellschaft waren ambivalent. Sie sorgten für Abwechslung und Vergnügen, brachten Neuigkeiten aus aller Welt und setzten die Fantasien in Gang. Obrigkeit und Kirche waren sie aus moralischen Gründen und wegen ihrer meist fantastischen Redekünste verdächtig. Heute können wir sie zu den Pionier:innen der modernen Reklame zählen. Den Attraktionen waren kaum Grenzen gesetzt, Voraussetzungen waren Kreativität sowie Sinn und Mut für Neues. Mit dem Aufkommen der modernen Vergnügungsparks im späten 19. Jahrhundert wandelte sich auch der Beruf der Schausteller:innen. Technische Attraktionen rückten in die erste Reihe, das Artistische, Circensische und Künstlerische trat in den Hintergrund, verschwand nach 1945 fast vollständig.

Bis zum Ende der Monarchie war der Prater persönliches Eigentum des Kaisers. Daher wurde streng darauf geachtet, dass das Ansehen des Monarchen durch Feste und respektvolle Benennungen von Hütten, Straßen und Plätzen am Ort hochgehalten wurde, wie insgesamt Wurstelprater und grüner Prater einer starken Kontrolle unterlagen. Allein die Größe des Geländes ließ dennoch Freiräume zu. Es ist heute im Besitz der Stadt Wien, die Betriebe im Wurstelprater stehen auf Pachtgrund.

Die NS-Zeit hinterließ im Prater tiefe Spuren. Jüdische Unternehmer:innen wurden beraubt und vertrieben, wie die weitverzweigte Familie Deutschberger, die mehrere traditionsreiche Gaststätten betrieb und Anteile an der Liliputbahn besaß. Der Eigentümer des Riesenrads Eduard Steiner wurde 1944 in Auschwitz ermordet. Zu den Profiteur:innen zählten auch Geschäftsleute aus dem Prater, nicht wenige der Unternehmer:innen gehörten der NSDAP an. Die neuen Machthaber standen dem Prater als traditionell inklusivem und egalitärem Ort allerdings mit Verachtung gegenüber. Doch es gab auch Widerstand, insbesondere von Jugendlichen, die einander wie die »Schlurfs« im Prater trafen und sich mit langen Haaren und ihrer Vorliebe für US-amerikanische Tanzmusik den NS-Idealen verweigerten. In den letzten Wochen des Zweiten Weltkriegs fiel der Wurstelprater einem Brand zum Opfer. Nur das Riesenrad und wenige andere Attraktionen überstanden das Feuer. Schon bald danach startete der Wiederaufbau mit alliierter Unterstützung.

Heute befinden sich viele Betriebe im Besitz weniger Familien, die oft seit mehreren Generationen im Prater ansässig sind. Sie selbst sprechen von »Praterdynastien« und nennen sich »Praterkinder«.

Prater-Panoramabild 2024 von Olaf Osten (Ausschnitt)
von oben: Eine Berühmtheit im Prater ist der »Rumpfkünstler« Nikolaj Kobelkoff. In Russland geboren, kam er in den 1870er Jahren nach Wien, wo er eine Unternehmerdynastie begründete. Seine Nachfahrinnen, die Praterunternehmerinnen Liselotte und Silvia Lang, sind neben den Wiener Bürgermeistern (Ludwig, Seitz, Felder, Zilk und Häupl) zu sehen.

Praterunternehmer:innen

oben links:
Carl Schaaf, Schausteller, ca. 1930
Foto: unbekannt, Wien Museum,
Inv.-Nr. 172769/36

oben rechts:
**Juliana Holzdorfer, Besitzerin des
»Geisterschlosses«, ca. 1940**
Foto: Albert Hilscher, Wien Museum,
Inv.-Nr. HP 16/96/20

links:
**Basilio Calafati, Ringelspielbesitzer
»Zum großen Chinesen«, 1862**
Foto: unbekannt, Wien Museum,
Inv.-Nr. 172393

rechte Seite
oben links:
**Hermann Präuscher, Besitzer von
»Präuschers Panoptikum«, ca. 1885**
Foto: unbekannt, Wien Museum,
Inv.-Nr. 172769/16

oben rechts:
**Emma Willardt, Schaustellerin
und Schnellfotografin, ca. 1880**
Foto: unbekannt, Wien Museum,
Inv.-Nr. HP 16/147/5

unten links:
**Gabor Steiner, Gründer von
»Venedig in Wien« und Auftraggeber
des Riesenrads, ca. 1885**
Foto: unbekannt, Wien Museum,
Inv.-Nr. 172552

unten rechts:
**Anna Zwickl, Gastwirtin
im Lusthaus, 1892**
Foto: August Leutner
Wien Museum, Inv.-Nr. 172338

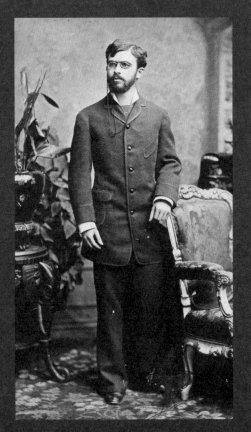

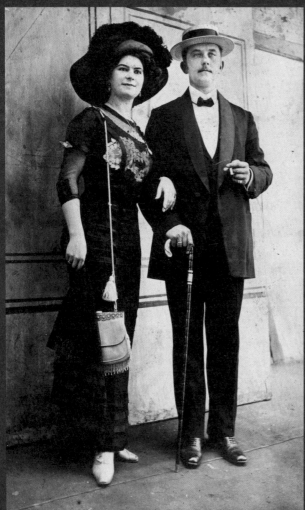

oben links:
Johann Griess mit Begleitung,
Gastwirt »Zur goldenen Rose«,
ca. 1910
Foto: unbekannt, Wien Museum,
Inv.-Nr. HP 16/65/6

oben rechts:
Theresia Klein, Philomene
Marangoni und eine dritte Dame,

oben:
Familie Kolnhofer,
Schaustellerfamilie, ca. 1948
Foto: unbekannt, Thomas Sittler

unten:
Familie Kobelkoff,
Schaustellerfamilie, ca. 1908
Foto: unbekannt, Nikolaj Pasara

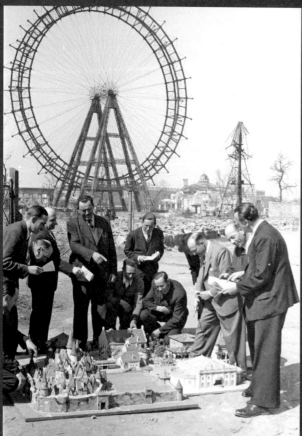

**Verband der Praterhütten-
besitzer, 1931**
Foto: unbekannt, Wien Museum,
Inv.-Nr. 175542

**Praterunternehmer mit
Modell des Praters für den
Wiederaufbau, 1945**
Foto: Otto Croy, ÖNB, Bildarchiv,
Inv.-Nr. CRO 511W POR MAG

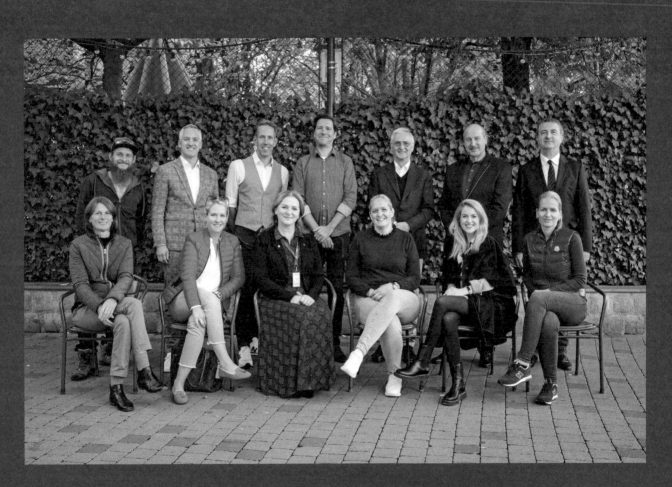

Wiener Praterverband – Vorstand, 2024
Von links oben nach rechts unten:
Alexander Braun, Paul Kolarik, Matthias Grumbir,
Patrick Jenko, Karl-Jan Kolarik, Fredo Nemec, Karl Lang,
Katja Kolnhofer, Anna Kleindienst-Jilly, Silvia Lang,
Iris Gruber, Viola Pondorfer, Tina Heindl

Artist:innen und Künstler:innen

rechts:
Wildwest-Show von Billy Jenkins im Zirkus Zentral, 1923
Foto: unbekannt, Wien Museum,
Inv.-Nr. 172921/17

unten links:
Therese (»Rosita«) und ihr Mann Felix Kopf, 1884
Foto: Philipp Georg von der Lippe
Wien Museum, Inv.-Nr. 172468

unten rechts:
»Mann mit Riesenbart«, ca. 1900
Foto: Georg Haslinger
Wien Museum, Inv.-Nr. 174444

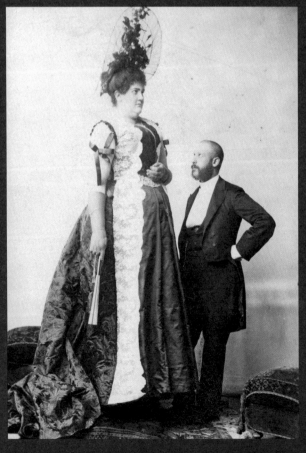

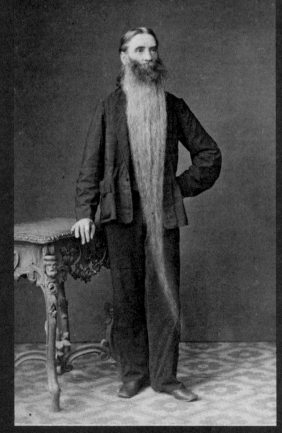

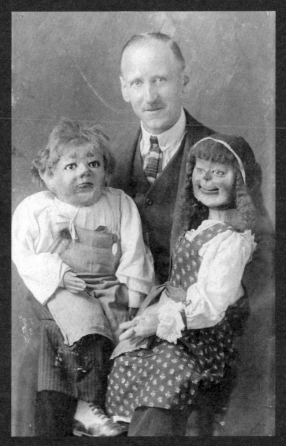

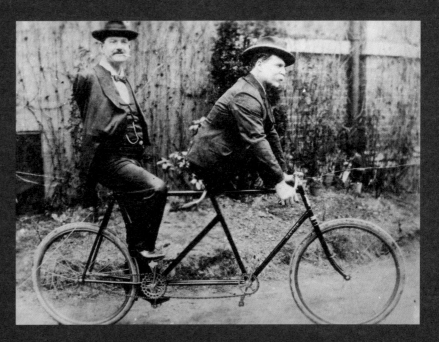

oben links:
Bauchredner Otto Scadelli, ca. 1925
Foto: unbekannt, Wien Museum,
Inv.-Nr. HP 16/97/15

oben rechts:
»Dame ohne Unterleib«
Mademoiselle Gabriele Antonia
Matt, ca. 1910
Foto: unbekannt, Wien Museum,
Inv.-Nr. 313112

unten rechts:
Die Akrobaten Charles Tripp
(1855–1930) und Eli Bowen (1844–1921)
beim Tandemfahren, traten bei
Barnum & Bailey auf, 1897
Foto: unbekannt, Wien Museum,
Inv.-Nr. 175821

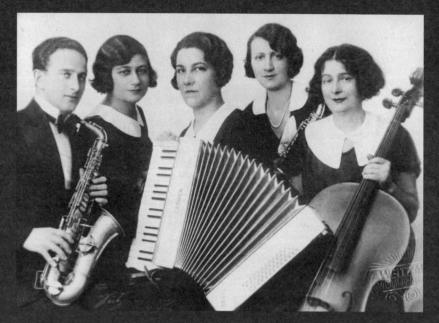

oben:
Damenkapelle Herma Kögler, 1935
Foto: unbekannt, Wien Museum,
Inv.-Nr. HP 16/44/12

unten links:
Tänzerin Saharet, ca. 1900
Foto: unbekannt, Wien Museum,
Inv.-Nr. 173278

unten rechts:
Schrammelquartett, 1894
Foto: A. Huber, Wien Museum,
Inv.-Nr. 172474

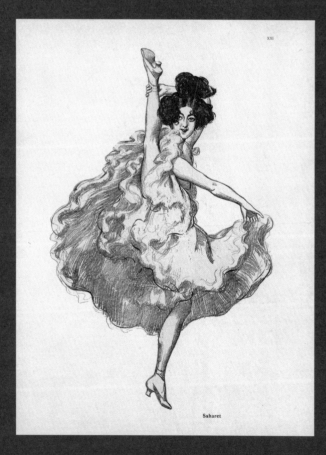

oben:
Kleinwüchsige Menschen, ca. 1905
Foto: Leopold Stockmann
Wien Museum, Inv.-Nr. 174427/1

unten links:
Kettensprenger
Ferry Brand, ca. 1950
Foto: unbekannt, Nikolaj Pasara
(Pratertopothek), ID 0294396

unten rechts:
Hochseilartist Charles Blondin,
ca. 1865
Foto: H. N. King, Wien Museum,
Inv.-Nr. 246285/164

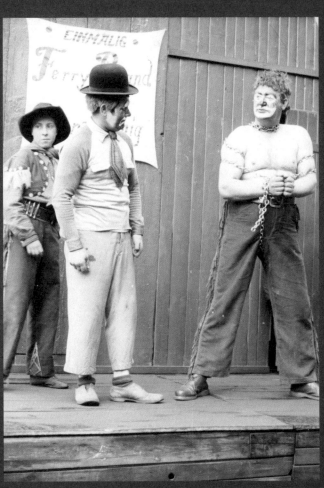

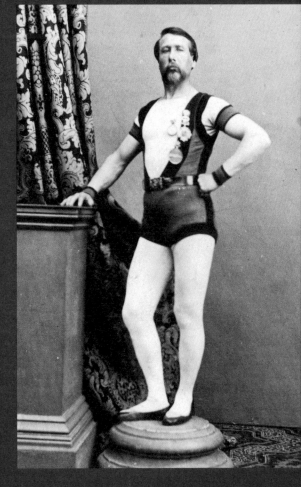

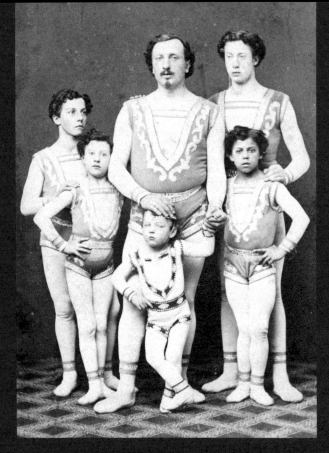

links:
Artistenfamilie Nagels, ca. 1873
Foto: unbekannt, Wien Museum,
Inv.-Nr. 172278

unten links:
Trapezkünstlerin
Miss Wanda, ca. 1880
Foto: Fritz Luckhardt,
Wien Museum, Inv.-Nr. 172492

unten rechts:
Hundedresseur
Heinrich Günther, ca. 1910
Foto: unbekannt, Wien Museum,
Inv.-Nr. HP 16/147/3

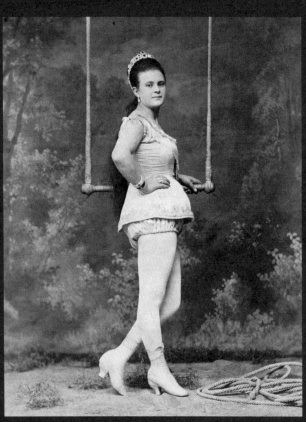

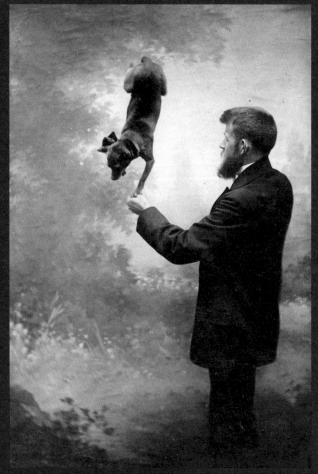

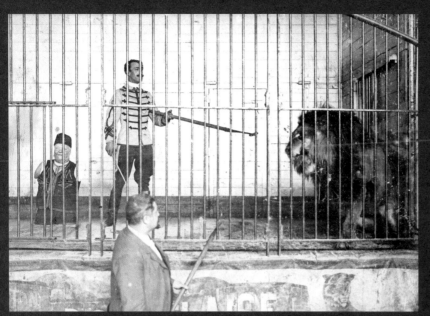

oben:
**Nikolaj Kobelkoff
im Löwenkäfig, um 1905**
Foto: unbekannt, Nikolaj Pasara
(Pratertopothek), ID 0292261

unten links:
Tigerdompteurin Cilly, 1936
Foto: unbekannt, Wien Museum,
Inv.-Nr. HP 21/18/82

unten rechts:
Wahrsagerin, 1930er Jahre
Foto: unbekannt, ÖNB, Bildarchiv,
Inv.-Nr. FO26044 POR MAG

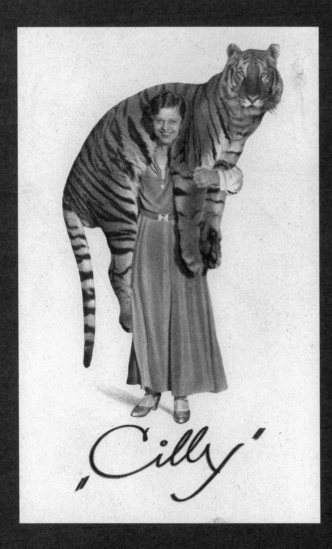

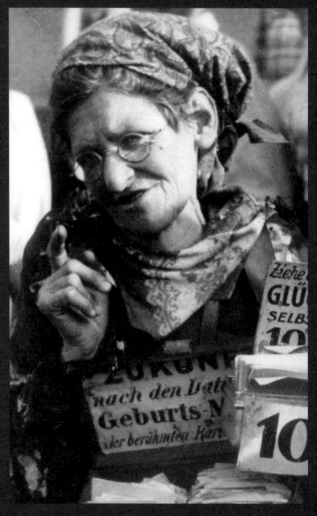

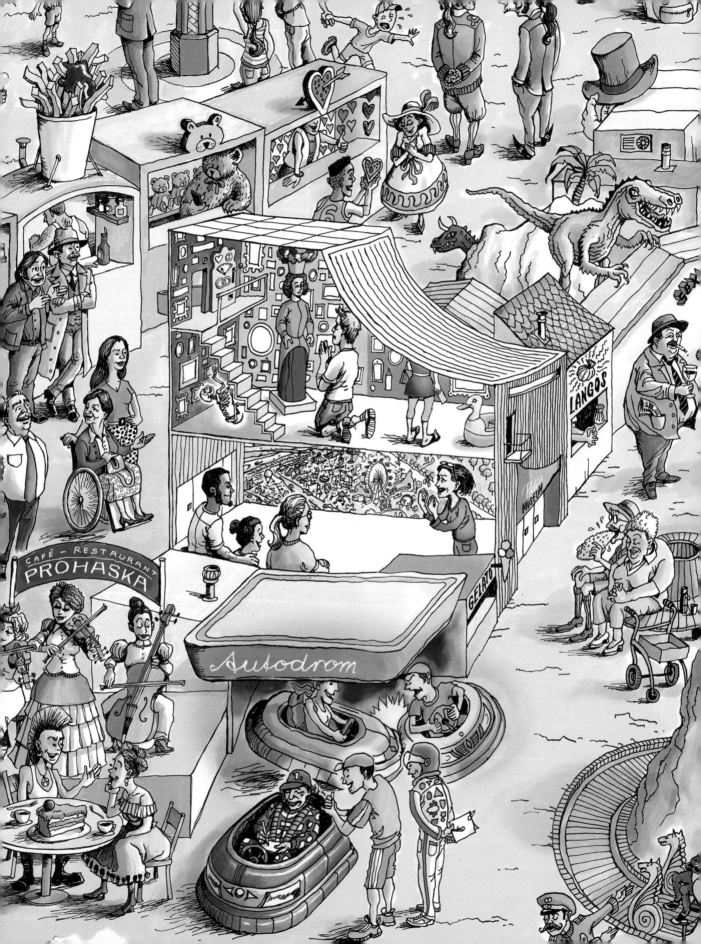

Das Pratermuseum und das Prater-Panoramabild

Das Pratermuseum geht auf die mehrere Tausend Objekte umfassende Sammlung des Volksbildners und Stadtforschers Hans Pemmer (1886–1972) zurück, der sich jahrzehntelang leidenschaftlich mit der reichen Geschichte des Praters auseinandergesetzt hatte. Durch seine freundschaftlichen Kontakte zu Schausteller:innen, Artist:innen und Künstler:innen erhielt er Zugang zu besonderen Erinnerungsstücken. Zu den Highlights zählen die überlebensgroße Figur der Fortuna vom gleichnamigen Karussell, Kasperlfiguren aus zwei Jahrhunderten, frühe Automaten, anatomische Wachspräparate, die Bauchrednerpuppen Maxi und Amanda oder ein historischer Watschenmann. Das von Hans Pemmer und Ninni Lackner verfasste, 1935 erschienene Buch *Der Wiener Prater einst und jetzt* ist nach wie vor ein Standardwerk. In den letzten Wochen des Zweiten Weltkriegs wurden große Teile des Wurstelpraters zerstört. Die meisten Zeugnisse aus der Zeit davor haben sich nur in der Sammlung von Hans Pemmer erhalten. 1964 übergab er seine Sammlung der Stadt Wien, die noch im selben Jahr in den Räumen des neuen Planetariums an der Prater Hauptallee ein Museum einrichtete. Im März 2024 konnte das Pratermuseum mit seinen Sammlungen in einen Neubau mitten im Herzen des Wurstelpraters übersiedeln.

Das Prater-Panoramabild des Künstlers Olaf Osten erzählt auf einer Fläche von fast hundert Quadratmetern aus der beinahe 260-jährigen Geschichte des vielfältigen Erholungs- und Vergnügungsgeländes. Menschen aus verschiedenen Zeiten begegnen einander, nehmen Bezug aufeinander und auf die großen Fragen und Themen des modernen Lebens, auf die Art, sich zu vergnügen, die Welt und sich selbst zu sehen. Unter ihnen sind bedeutende Persönlichkeiten aus drei Jahrhunderten Wiener Stadtgeschichte: Musiker:innen, Literat:innen, Forscher:innen, Schauspieler:innen, Kaiser:innen und Politiker:innen. Spektakuläre Architekturen aus verschiedenen Zeitschichten des Praters, wie die Rotunde, die Kulissenstadt *Venedig in Wien*, das Riesenrad, das Ernst-Happel-Stadion oder die neue Wirtschaftsuniversität von Zaha Hadid, stehen beieinander. Fantastische Einfälle und skurrile Ideen erzählen über den besonderen Spirit des Orts.

Der Prater, davor kaiserliches Jagdgebiet, wurde 1766 für die Allgemeinheit geöffnet. Bis heute stehen das weitläufige Gelände und der Wurstelprater jedem und jeder ohne Eintritt offen. Die demokratische Idee, die am Beginn dieser Geschichte steht, war der rote Faden des Prater-Panoramabilds.

Prater-Panoramabild 2024 von Olaf Osten (Ausschnitt)
Mitte: Das Pratermuseum mit dem Panoramabild des Künstlers Olaf Osten. Links ist der Stadtforscher Hans Pemmer zu sehen, auf den die Sammlung des Pratermuseums zurückgeht, rechts der Kabarettist Helmut Qualtinger. Beim Autodrom hält sich Formel-1-Weltmeister Niki Lauda in Form, links von ihm spielt eine Damenkapelle im *Prohaska*.

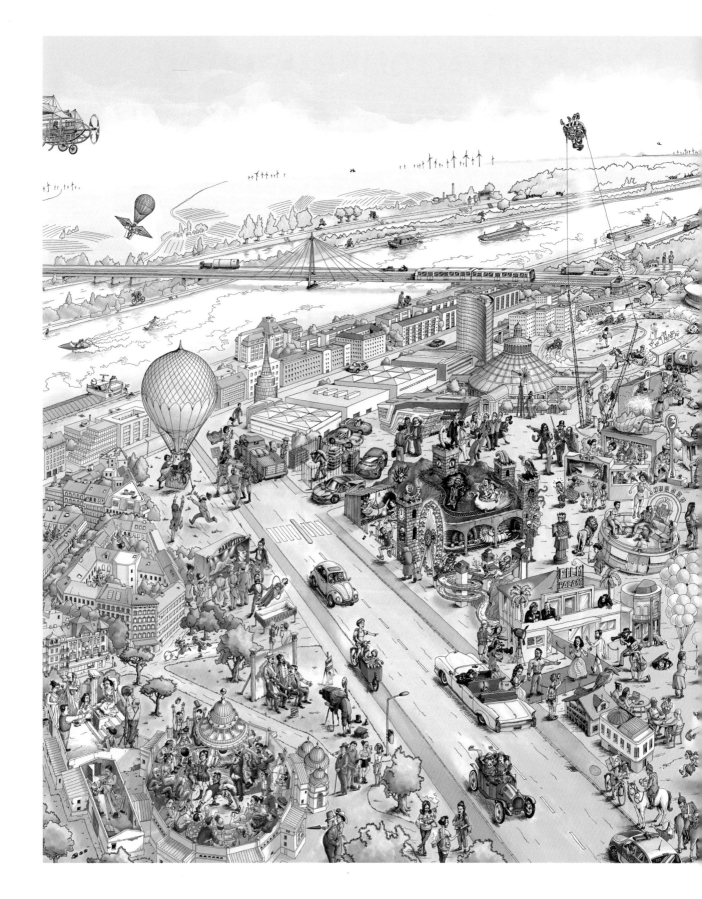

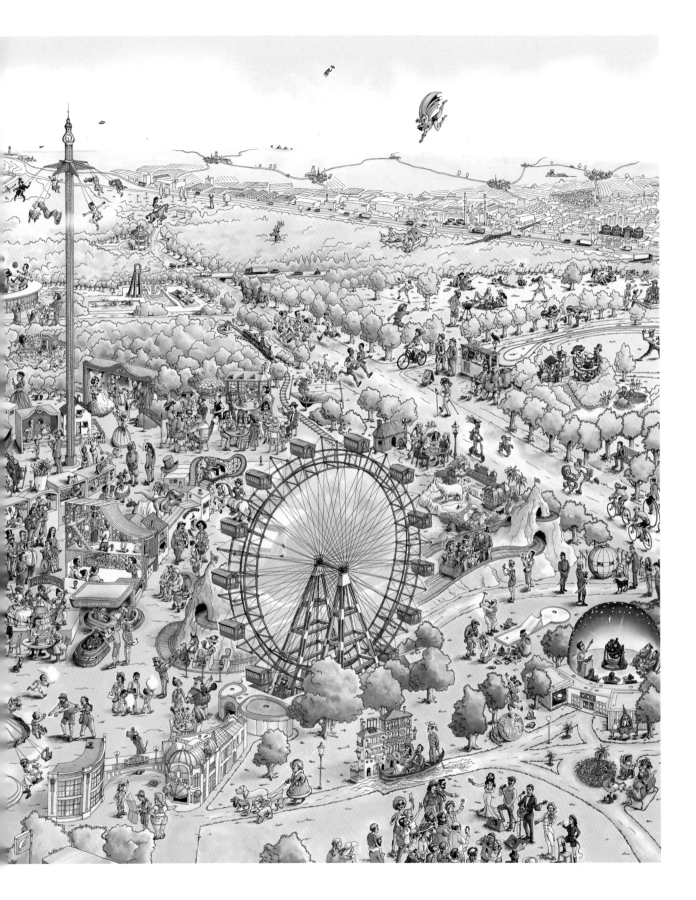

Olaf Osten: Prater-Panoramabild 2024 (Ausschnitt)

Das neue Pratermuseum in der Straße des Ersten Mai ist eines der ersten öffentlichen Gebäude in Holzbautechnik in Wien und wurde vom Architekten Michael Wallraff ökologisch und sozial nachhaltig konzipiert. Das Foyer ist von zwei Seiten frei zugänglich und bietet einen nicht kommerziellen Veranstaltungsbereich. »Das neue Pratermuseum schließt in seiner Leichtbauweise an die Tradition historischer Praterarchitekturen an, interpretiert diese aber radikal neu. Im Gegensatz zu den umgebenden Strukturen ist die Form des Pratermuseums kontextuell gedacht und reagiert auf das nahe gelegene Umfeld: Die Silhouette des Museums hält den Blick vom Kratky-Baschik-Weg auf das Riesenrad frei und bildet durch ihre Höhe und markante Dachform eine Art Landmark inmitten des Pratertrubels.« (Michael Wallraff, 2024)

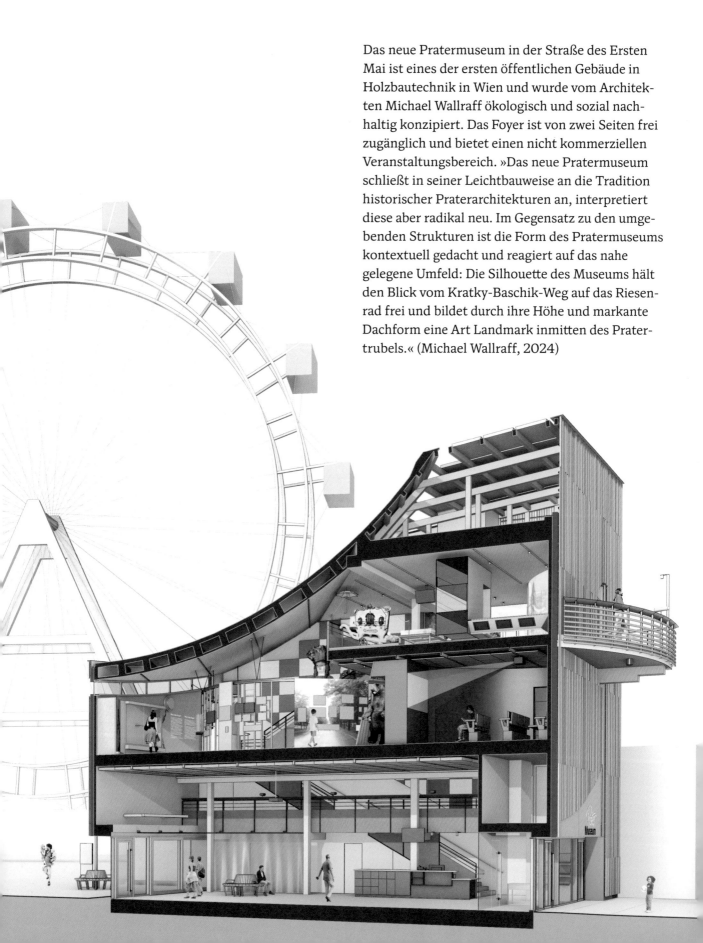

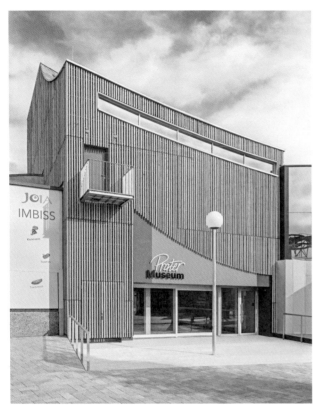

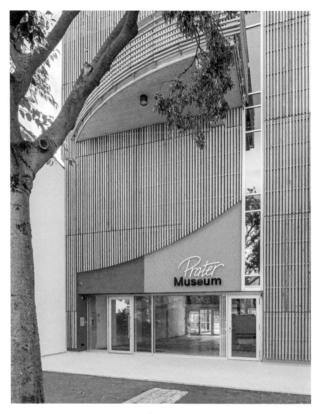

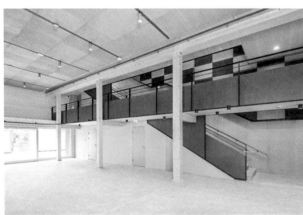

Pratermuseum, 2023
oben: Außenansicht Eduard-Lang-Weg
unten: Foyer
rechts oben: Außenansicht Straße des Ersten Mai
rechts unten: Innenansicht
Fotos: Hertha Hurnaus, 2023

Weiterführende Literatur

Anlässlich des neuen Pratermuseums erscheint ein umfangreicher Katalog mit 70 Beiträgen zur Geschichte des Wiener Praters:

Werner Michael Schwarz, Susanne Winkler (Hg.): Der Wiener Prater. Labor der Moderne. Politik – Vergnügen – Technik (Ausstellungskatalog Wien Museum), Basel 2024.

—

Michael Balint: Angstlust und Regression: Beitrag zur psychologischen Typenlehre, Hamburg 1972.

Tobias Becker, Anna Littmann, Johanna Niedbalski (Hg.): Die tausend Freuden der Metropole. Vergnügungskultur um 1900, Bielefeld 2011.

Helma Bittermann, Brigitte Felderer (Hg.): Tollkühne Frauen. Zirkuskünstlerinnen zwischen Hochseil und Raubtierkäfig, München 2014.

Torsten Blume: Die Achterbahn – oder die Welt gerät Tempo, Tempo vollständig aus dem Fugen, in: Regina Bittner (Hg.): Urbane Paradiese. Zur Kulturgeschichte modernen Vergnügens (Ausstellungskatalog Stiftung Bauhaus Dessau), Frankf. a. Main 2001, S.36–52.

Cécile Cordon: Das Riesenrad hat alle entzückt: die wechselvolle Geschichte des Wiener Wahrzeichens, Wien 1997.

Florian Dering: Volksbelustigungen. Eine bildreiche Kulturgeschichte von den Fahr-, Belustigungs- und Geschicklichkeitsgeschäften der Schausteller vom 19. Jahrhundert bis zur Gegenwart, Wien 1986.

Christian Dewald, Werner Michael Schwarz (Hg.): Prater Kino Welt. Der Wiener Prater und die Geschichte des Kinos, Wien 2005.

Richard Dyer: Only Entertainment, London/New York 2002.

Gerhard Eberstaller: Schön ist so ein Ringelspiel. Schausteller, Jahrmärkte und Volksfeste in der österreichischen Geschichte und Gegenwart, Wien 2004.

Gabriele Edelmann: Zur Schaustellung von »Abnormitäten« und »Freaks« in Wien. Eine Untersuchung der Aufführungspraxis von Prodigien, Dipl.-Arb., Univ. Wien 2009.

Ingrid Erb: Venedig in Wien. Die Inszenierung des Ephemeren als Spielfeld der Moderne, Wien 2016.

Brigitte Felderer (Hg.): Zauberkünste in Linz und der Welt, Wien 2009.

Bernhard Hachleitner: Das Wiener Praterstadion/Ernst-Happel-Stadion. Bedeutungen, Politik, Architektur und urbanistische Relevanz, Wien 2010.

Bernhard Hachleitner: Prater Book, Wien 2015.

Stephanie Haerdle: Amazonen der Arena. Zirkusartistinnen und Dompteusen, Berlin 2010.

Stephanie Haerdle: Keine Angst haben, das ist unser Beruf! Kunstreiterinnen, Dompteusen und andere Zirkusartistinnen, Berlin 2007.

Carl Hagenbeck: Von Tieren und Menschen. Erlebnisse und Erfahrungen, Berlin 1908.

Sarah Knoll: Eine Geschichte des Raubes. Der Wiener Wurstelprater im Nationalsozialismus, in: Jutta Fuchshuber, Lukas Meissel (Hg.): Aufregende Forschung. Zeitgeschichtliche Interventionen von Hans Safrian, Wien/Hamburg 2022, S.102–107.

Rem Koolhaas: Delirious New York. Ein retroaktives Manifest für Manhattan, Aachen 1999.

Kristin Kopp, Werner Michael Schwarz (Hg.): Peter Altenberg: Ashantee. Afrika und Wien um 1900, Wien 2008.

Richard Kurdiovsky: Freizeit und Kontrolle im Prater und Augarten. Öffentliche Freiräume im Wien des 18. Jahrhunderts, in: INSITU Zeitschrift für Architekturgeschichte 14 (2022), S.241–254.

Marcello La Speranza: Prater-Kaleidoskop. Eine fotohistorische Berg- und Talfahrt durch den Wiener Wurstelprater, Wien 1997.

Kaspar Maase: Die Schönheiten des Populären. Ästhetische Erfahrung der Gegenwart, Frankf. a. Main 2008.

Kaspar Maase: Grenzenloses Vergnügen. Der Aufstieg der Massenkultur 1850–1970, Frankf. a. Main 1997.

Thomas Macho: Überlegungen zur Glücksspielsucht, in: Ursula Baatz, Wolfgang Müller-Funk (Hg.): Vom Ernst des Spiels. Über Spiel und Spieltheorie, Berlin 1993, S.146–160.

Siegfried Mattl, Klaus Müller-Richter, Werner Michael Schwarz (Hg.): Felix Salten: Wurstelprater. Ein Schlüsseltext zur Wiener Moderne. Mit Originalaufnahmen von Emil Mayer, Wien 2004.

Stephan Oettermann: Zeichen auf der Haut. Die Geschichte der Tätowierung in Europa, Frankf. a. Main 1979.

Hans Pemmer, Ninni Lackner: Der Wiener Prater einst und jetzt (Nobel- und Wurstelprater), Leipzig/ Wien 1935.

Birgit Peter: Schaulust und Vergnü- gen. Zirkus, Varieté und Revue im Wien der ersten Republik, Diss. Univ. Wien 2001.

Felix Salten: Wurstelprater mit Bildern von Dr. Emil Mayer, Taschenbuchausg., Wien u.a. 1973.

Gerhard Schulze: Der Weg in die Erlebnisgesellschaft. Metamorphosen der Sozialwelt seit den fünfziger Jahren, in: Ulrich Winkler (Hg.): Das schöne Leben. Eine interdis- ziplinäre Diskussion von Gerhard Schulzes »Erlebnisgesellschaft«, Wien u.a. 1994, S.9–16.

Werner Michael Schwarz: Anthropo- logische Spektakel. Zur Schaustellung »exotischer« Menschen, Wien 1870–1910, Wien 2001.

Werner Michael Schwarz: Das Konsu- mieren der Anderen. Schaustellungen kolonisierter Menschen in Wien, in: Johanna Dorer, Roman Horak, Matthias Marschik (Hg.): Cultural Studies revisited. Nordlicht/Revon- tulet – Aufbruch in Österreich und internationale Entwicklung, Wies- baden 2021, S.305–322.

Bartel F. Sinhuber: Zu Besuch im alten Prater. Eine Spazierfahrt durch die Geschichte, Wien/München 1993.

Ursula Storch: In den Prater! Wiener Vergnügungen seit 1766 (Ausstellungskatalog Wien Museum), Salzburg/Wien 2016.

Ernst Strouhal, Manfred Zollinger, Brigitte Felderer (Hg.): Spiele der Stadt: Glück, Gewinn und Zeitver- treib (Ausstellungskatalog Wien Museum), Wien 2012.

Sacha Szabo: Kultur des Vergnügens. Kirmes und Freizeitparks – Schausteller und Fahrgeschäfte. Facetten nicht-alltäglicher Orte, Bielefeld 2009.

Sacha Szabo: Rausch und Rummel. Attraktionen auf Jahrmärkten und in Vergnügungsparks. Eine soziologische Kulturgeschichte, Bielefeld 2006.

Gerhard Tanzer: Spectacle müssen seyn. Die Freizeit der Wiener im 18. Jahrhundert, Wien 1992.

Klaus Taschwer: Der Fall Paul Kammerer. Das abenteuerliche Leben des umstrittensten Biologen seiner Zeit, München 2016.

Alexander Weiss (Hg.): Praterrummel: ein literarisches Mosaik, Wien 2014.

Gisela Winkler, Dietmar Winkler: Die große Raubtierschau. Aus dem Leben berühmter Dompteure, Berlin 1986.

Gisela Winkler: Menschen zwischen Himmel und Erde. Aus dem Leben berühmter Hochseilartisten, Berlin 1988.

Susana Zapke, Wolfgang Fichna: Die Musik des Wiener Praters. Eine liederliche Träumerei. Unbekannte Lieder aus zwei Jahrhunderten, Wien 2023.

Dank

Impressum

Praterfamilien
Brantusa
Gruber
Grumbir
Heindl
Holzdorfer
Kern/Waldmann
Kleindienst-Passweg
Kobelkoff
Koidl
Kolarik
Kolnhofer
Lamac
Lang
Liselotte Lang-Schaaf
Lindengrün
Meyer-Hiestand
Nemec
Padilla/Quoika
Pasara
Peer
Petritsch
Pichler
Pondorfer
Popp
Rath/Jenko
Reinprecht
Reinthaler
Schaaf
Schredl
Seifert
Sittler
Sittler-Koidl
Steindl

Prater GmbH Wien
Michael Prohaska
Marina Rathgeb
Alexander Ruthner

Ferry Ebert
Monika Faber (Photoinstitut Bonartes)
Gerhard Friedler und Team (Bezirksmuseum Leopoldstadt)
Robert Kaldy (Circus- & Clownmuseum Wien)
Tom Koch
Ingrid Leibezeder
Magic Christian
Alexander Nikolai (Bezirksvorsteher Leopoldstadt)
Ralf Roletschek
Alexander Schatek (Pratertopothek)
Friedrich Stifsohn (Novomatic)
Michael Swatosch (Circus- & Clownmuseum Wien)

Ausstellung

Kurator:innen
Werner Michael Schwarz,
Susanne Winkler

Kuratorische Assistenz
Tobias Hofbauer

Architektur und Gestaltung
Michael Wallraff

Mitarbeit Ausstellungsgestaltung
Patrick Bayer

Grafik
Olaf Osten

Prater-Panoramabild
Olaf Osten (Zeichnung) mit
Werner Michael Schwarz und
Susanne Winkler (Kurator:innen),
Eugenio Belgrado, Enno Osten
und Johannes Touché (Mitarbeit
Zeichnung)

Ausstellungsproduktion
Karina Karadensky

Schnittstelle Bauprojekt
Heribert Fruhauf, Yusuf Özdemir

Objektbetreuung
Sali Parsa, Johannes Semotan

Ausstellungsbau
Martina Berger – Nägel mit Köpfen,
Tischlerei J. Pucher GmbH und
Wawrein GmbH (Ausstellungs-
einbauten), Kohlmaier (Tapezierer),
Shahin Agolli (Maler)

Arthandling und Objektmontage
museom, Winter Artservice,
Roland Baron, Bernhard Lugbauer,
Paul Mayr

Transporte
Kunsttrans, Laura Beiglböck,
Andreas Sommer, Richard Weinek

Statik Objektpräsentation
werkraum ingenieure ZT

Lichtplanung
Museumsbeleuchtung Patrick
Rosendorfsky, Roland Renz

Koordination Restaurierung
Marina Paric

Restaurierung
Anaïs Berenger, Michael Formanek,
Christoph Fuchs, Nora Gasser,
Andreas Gruber, Sascha Höchtl,
Maria Kratochwill, Karin Maierhofer,
Marina Paric, Hannah Pichler,
Sabine Reinisch, Tabea Rude,
Christina Schaaf-Fundneider,
Elisabeth Schlegel, Britta Schwenck,
Theresa Stadelmann

Praktikantinnen Restaurierung
Linda Kral, Valentina Stoisits,
Lea Wibmer

Medienplanung und -aufbau
Günther Baronyai-Schiebeck
und Michael Netousek,
Patrick Spanbauer // On Screen

Medienproduktion
Patrick Spanbauer // On Screen

Digitaler Guide
Evi Scheller (Projektleitung),
Ursula Arendt (Redaktion),
Katrin Reiling – TEXT FÜR ALLE
(Einfache Sprache),
duooo (Übersetzungen ÖGS)

Lektorat
Julia Teresa Friehs (de),
Alex Bradbury (en)

Übersetzungen
Matti Bunzl, Joanna White

Vermittlung
Christine Strahner

Inklusives Museum
Karina Karadensky, Alina Strmljan

Beratung Inklusion
Richard Jäkel, Blinden- und
Sehbehindertenverband Österreich,
Susanne Buchner-Sabathy,
Veronika Mayer und Margarete Waba
(Fokusgruppe Blinde Personen), ÖZIV

Grafikproduktion
Neon Creativ, Perfect Cut, Plakativ

Neonschriftzug
Neonline

Rahmen
Wohlleb Rahmen

Faksimiles
Neon Creativ, Perfect Cut,
Gerald Schedy

Faksimile Damenschirm
Weltausstellung
Kirchtag (Schirmproduktion),
Caterina Krüger (Grafik), Large
Format by e.h. montagen (Druck)

Taktile Stationen
Tactile Studio

Kostümdesign und -herstellung
Ingrid Leibezeder und Schneider-
und Plisseeatelier Tanja Raab (Kleid),
Peter Spörl und Helmut Lackner
(Perücke)

Kulissenbau
Niko Fuchs, Studio Comploj,
Robert Illek und Nathalie Wallner,
Naturhistorisches Museum,
Wien (Hauptpräparation)

Fotostrecken, Film- und Tonbeiträge
Laura Anderson Barbata courtesy of
Marlborough Gallery, Heribert Corn,
Silvia Lang, Vanessa Spanbauer,
Barbara Weissenbeck und Nicholas
Pöschl (Filmwerkstatt Wien),
Susana Zapke (MUK)

Literatur- und Filmrechte
Carolina Frank

Vorschläge Praterliteratur
Gernot Waldner

Publikation

Autor:innen
Werner Michael Schwarz,
Susanne Winkler

Konzept und Redaktion
Werner Michael Schwarz,
Susanne Winkler

Grafische Gestaltung
Katharina Gattermann

Publikationsmanagement
Sonja Gruber

Lektorat
Julia Teresa Friehs

Bildredaktion
Tobias Hofbauer, Andrea Ruscher

Fotografien Wien Museum
Atelier Stiegler/Massard, TimTom,
Birgit und Peter Kainz

Bildbearbeitung
Pixelstorm Litho & Digital Imaging,
Wien

Content & Production Editor
für den Verlag: Katharina Holas,
Birkhäuser Verlag, Wien

Druck
Holzhausen, die Buchmarke
der Gerin Druck GmbH, Wolkersdorf,
Österreich

Papier
Munken Polar 120 g/m^2
und 300 g/m^2

Schriften
Euclid Circular A (Swiss Typefaces)
Antonia (Typejockeys)

Abbildung Cover
»Ein Ausflug in den Prater«, 1903;
Lichtdruck von Lederer & Popper,
Prag; Wien Museum, Inv.-Nr. 235840;
bearbeitet von Olaf Osten

© Bildrecht, Wien 2024:
Otto Rudolf Schatz, S. 18

Library of Congress Control Number:
2023950514

Bibliografische Information der
Deutschen Nationalbibliothek
Die Deutsche Nationalbibliothek
verzeichnet diese Publikation in
der Deutschen Nationalbibliografie;
detaillierte bibliografische Daten
sind im Internet über
http://dnb.dnb.de abrufbar.

ISBN 978-3-0356-2856-2
e-ISBN (PDF) 978-3-0356-2872-2
Englische Print-ISBN 978-3-0356-2857-9

© 2024 Wien Museum;
Birkhäuser Verlag GmbH, Basel
Im Westfeld 8, 4055 Basel, Schweiz
Ein Unternehmen der Walter de Gruyter
GmbH, Berlin/Boston

9 8 7 6 5 4 3 2 1 www.birkhauser.com

HAUPTSPONSOR DES WIEN MUSEUMS

Printed in Austria.